채택
되지
✕ 않은
아이
디어

채택되지 않은 아이디어

초판 1쇄 발행 2017년 7월 31일
초판 2쇄 발행 2019년 3월 1일

지은이 사토 오오키
옮긴이 이현욱
펴낸이 신주현 이정희
디자인 조성미

펴낸곳 미디어샘
출판등록 2009년 11월 11일 제311-2009-33호

주소 03345 서울시 은평구 통일로 856 메트로타워 1117호
전화 02) 355-3922 | 팩스 02) 6499-3922
전자우편 mdsam@mdsam.net

ISBN 978-89-6857-079-7 03600

www.mdsam.net

채택
되지
✕ 않은
아이
디어

사토 오오키 지음
이현욱 옮김

미디어샘

✕

휴지통으로 들어간 '진짜' 아이디어들

클라이언트에게 내보이는 디자이너의 프로젝트는 잘 다듬어
져 있고 화려해 보입니다. 하지만 그 뒤에는 채택되지 않은
수많은 아이디어가 쌓여 있습니다.

　제가 운영하는 '넨도 디자인 오피스'는 현재 400건이 넘
는 프로젝트를 동시에 진행하고 있습니다. 신제품 개발, 인
기상품 리뉴얼, 디자인을 통한 미래 사업 모델 제안, 그리고
기업의 커뮤니케이션 전략 입안 등 클라이언트도 프로젝트
도 가지각색입니다. 특히 최근에는 "무언가를 하긴 해야 하

는데 무엇을 해야 할지 모르겠다"는 기업의 막연한 고민까지도 기업 관계자와 함께 머리 맞대며 진행하는 프로젝트가 늘었습니다.

저는 이러한 막연한 의뢰를 받으면 가능한 한 다양한 시점에서 제안을 하고, 세부까지 공들인 디자인을 최대한 빨리 제시를 합니다. 구체적인 이미지를 떠올릴 수 있는 것을 많이 제공하는 것이 클라이언트와 논의를 활성화하고, 최종 결과물의 완성도를 비약적으로 높일 수 있기 때문입니다. 이러한 방식은 IT업계에서 말하는 '애자일 개발(실제로 시스템을 작동시키는 중에 서비스를 개발하는 방식)'이나, 고객의 시점에서 혁신을 만드는 '디자인 씽킹'에서 이루어지는 '래피드 프로토타이핑Rapid Prototyping(시제품을 빠르게 제작할 수 있도록 지원해주는 시스템)'과 비슷합니다.

비슷할 뿐이지 똑같은 건 아닙니다. 넨도 디자인 오피스의 장점은 '제안 내용의 밀도'입니다. 대상의 형태, 색상, 소재 등과 같은 요소뿐 아니라 새로운 구성, 구조, 편리성 나아가 패키지, 로고, 인터페이스, 매장 이미지, 광고 전략, 옵션 그리고 프로젝트 이후의 전개까지 제안하는 경우가 많

습니다. 제안의 밀도가 높으면 소비자 관점에서 디자인을 바라볼 수 있고 프로젝트 참여자 간에 논의가 더 활발하게 이루어지기 때문입니다.

다양한 시각을 중요시하는 이유가 하나 더 있습니다. 클라이언트도 넨도의 프로세스를 체험하게 되면 우리의 사고방식이나 접근방식을 더 잘 이해할 것이기 때문입니다. 사고의 프로세스를 공유하고 거기서 얻은 아이디어에 대해 논의하면서 더 좋은 발상으로 발전시키는 것입니다. 말하자면 클라이언트와 넨도가 한 팀이 되어 디자인을 만들어 나간다고 할까요.

'채택되지 않은 아이디어'야말로 프로젝트의 본질이다

결과적으로 넨도 디자인 오피스의 방식은 방대한 양의 '채택되지 않은 아이디어'를 만들어내는 것입니다. 하나의 프로젝트에 다섯 가지 아이디어(혹은 디자인)를 제안한다고 해봅시다. 400개의 프로젝트를 진행하게 되면 2000개의 아이

디어가 나오게 됩니다. 프로젝트마다 하나의 아이디어가 채용된다고 하면 채택되지 않은 아이디어는 무려 1600개입니다. 어마어마한 숫자입니다.

채택되지 않은 아이디어는 엉뚱한 곳에서 다시 나타나기도 하고, 다른 아이디어와 합쳐져 더 멋진 아이디어로 재탄생하기도 합니다. 채택되지 않은 아이디어가 자양분이 되어 그다음 프로젝트에 도움이 되는 경우도 많습니다.

우리는 기본적으로 모든 아이디어가 제대로 기능할 것이라 확신하고 클라이언트에게 제안합니다. 디자이너의 바람이야 어떻든 간에 제안한 아이디어가 전부 채택되지는 않습니다. 대부분 디자이너로서의 미숙함이 채택되지 않은 이유겠지만, 클라이언트가 생각한 사업전략과 방향성이 다르기 때문인 경우도 있습니다. 또는 단순히 '다 좋지만 이것이 더 재밌을 것 같다'며 하나가 채택되고 나머지는 채택되지 않는 경우도 있죠. 실현되기까지 시간이 걸릴 것 같다는 이유로, 타이밍이 좋지 않다는 이유로 채택되지 않기도 합니다. 때로는 프로젝트 성격이 바뀌면서 처음의 제안이 휴지통으로 들어가기도 합니다. 이렇게 다양한 이유로 채택되지

않는 아이디어가 쌓입니다.

흔히 잡지나 서적 등의 매체에서 접하는 디자이너의 프로젝트는 대개 '완성형'이라고 할 수 있습니다. 설계 의도나 콘셉트는 종종 완성된 단계부터 거꾸로 설명되곤 합니다. 이를 설명하는 디자이너의 모습은 멋져 보이기 마련이지요.

안타깝게도 디자이너는 보이는 것처럼 절대 멋지기만 한 직업이 아닙니다. 갖은 문제를 떠안고 직접 발로 뛰며 조사하고, 참여자 전원이 머리를 맞대고 고민한 끝에 고난을 이겨내고서야 첫 프레젠테이션을 할 수 있습니다. 그리고 실패하면 다시 프레젠테이션을 준비합니다. 이후로도 오랜 시간에 걸쳐 논의가 진행되고 디자인이 수차례 변경되는 등 여러 문제를 경험한 후에야 겨우 '완성형'을 세상에 내놓는 것입니다.

지금껏 출판된 책 중 자세한 프로젝트 과정을 다룬 적은 거의 없습니다. 하물며 세상에 나오지 못한 '실패'에 대해서 이야기하는 책은 전무하다고 해도 과언이 아닙니다. 왜냐하면 기업이 자사의 실패나 세상에 나오지 못한 프로젝트를 이야기해서 좋을 것이 하나도 없기 때문입니다.

그런데 저는 이러한 실패를 통해 디자이너로서 많은 것을 배웠고 성장했습니다. 실패를 경험한 클라이언트가 그것을 계기로 크게 도약하는 모습도 많이 보았습니다. 세상에 나오지 못한 '채택되지 않은 아이디어'와 그 탄생 과정이야말로 프로젝트의 본질이 아닐까요? 그곳에 디자이너의 갈등과 고뇌가 담겨 있습니다. '성장 체험'과 '미담'을 통해서는 절대 이해하기 힘든 본질적인 가치가 존재한다고 생각합니다.

어쩌면 디자이너의 '못난' 모습일지도 모르는 이런 과정을 통해 디자이너의 매력을 조금이라도 더 많은 사람이 알게 된다면 기쁠 것 같습니다. 이 책을 출간하면서 '채택되지 않은 아이디어'의 게재를 허락해준 롯데, 다카라벨몬트, 와세다대학 럭비부, IHI, 에이스 등 관계자에게 다시 한 번 감사의 마음을 전합니다.

넨도 디자인 오피스 사토 오오키

✕
차례

3장

꼬리를 무는 아이디어

4장

다시 살아나는 아이디어

5장

사람을 성장시키는 아이디어

맺음말

1장

세상에 나오지 못한 아이디어

✕
'음료를 끝까지 마시게 만드는' 쓰레기통

프레젠테이션을 할 때는 좋은 평가를 받았지만 여러 가지 사정으로 클라이언트로부터 안타깝게 채택이 되지 않는 디자인이 굉장히 많다.

　그중 하나가 대형 음료 제조업체에서 의뢰받은 자동판매기용 쓰레기통이다. 자동판매기를 거리에 설치하려면 반드시 쓰레기통도 함께 두어야 한다. 쓰레기통을 중심으로 한 자동판매기 주변의 환경미화는 기업의 사회적 책임과 브랜드 이미지에도 크게 영향을 끼친다. 쓰레기 수거와 관리

는 음료를 자동판매기에 보충하는 루트 세일즈Route Sales 담당자가 하고 있는데, 그들은 쓰레기통이 수거하기에 편리한 구조가 아니라고 한다.

쓰레기통은 많은 사람들이 사용하기 때문에 다양한 배려가 필요하다. 예를 들어 쓰레기통 위를 평평하게 만들면 지나가는 사람들이 다른 쓰레기를 그곳에 올려두고 가버리기 때문에 피해야 한다. 빗물이 들어가지 않도록 하는 대책도 필요하다. 그리고 현재 사용하고 있는 의뢰 업체의 쓰레기통 입구는 톨사이즈 컵에 딱 맞는 크기다. 그래서 이 컵을 버리면 쓰레기통 입구가 막히기 때문에 다음 사람이 버릴 수 없게 된다. 결과적으로 주변이 쓰레기로 더러워져 주인이 곤란한 상황에 처하는 경우도 발생한다. 중량이 무거우면 취급이 어렵지만, 강도나 내구성도 좋아야 한다.

그런데 그중에서도 가장 중요한 문제는 버리기 전에 페트병을 다 비우지 않고 버리는 사람이 많다는 것이다. 음료가 들어 있는 상태의 페트병이 쓰레기 안에 있으면 분리수거나 처리에 막대한 수고와 비용이 든다. 그래서 '끝까지 마시고 버리고 싶어지는 쓰레기통을 만들고 싶다'는 의뢰를

받게 되었다.

모두가 만족하는 쓰레기통 찾는 방법

자판기용 쓰레기통을 의뢰한 제조업체는 일본인은 매너가 좋으니, 뚜껑을 따로 버리는 통을 만들면 어떨까 생각했다고 한다. 즉 페트병 뚜껑을 연 상태라면 음료를 남긴 채로 버리지 않을 것이라는 생각에 뚜껑 버리는 통의 디자인을 논의의 포인트로 들었다. 하지만 나는 한 가지 고민을 더 할 필요가 있다고 느꼈다.

그래서 문제를 처음부터 다시 생각하고 하나하나 재정리하기 위해 쓰레기통과 관련된 이해관계자부터 모두 찾아보기 시작했다. 이해관계자에는 제조업체와 소비자, 그리고 쓰레기통을 관리하는 루트 세일즈 담당자와 자동판매기의 주인이 해당된다. 나는 이 이해관계자 넷이 쓰레기통에 바라는 점은 무엇인지 정리하여 그림으로 그렸다. 예를 들어 재활용에 대한 의식이 잘 드러나는 쓰레기통이라면 소비

자의 관심을 끌 수 있고, 제조업체에는 환경문제에 대한 자사의 노력을 알리는 기회가 된다. 쓰레기 처리 비용을 줄일 수 있다면 제조업체와 루트 세일즈 담당 회사가 기뻐할 것이다.

이해관계자를 매트릭스화(가로축과 세로축을 이용하여 서로 겹치는 부분에 결과 등을 기록)해서 각각 장점을 느낄 수 있는 요소를 추출하여 그것을 실현할 수 있는 디자인에 대해 고민했다(20쪽).

쓰레기를 받지 않는 쓰레기통

여기서는 컴퓨터 그래픽CG을 이용한 디자인 검토뿐만 아니라, 상자로 워킹 목업Working Mock-up을 만들어 동작을 확인하고 최종적으로 3D프린터 등으로 세부까지 완성한 디자인안을 소개하겠다. 22쪽의 제안 A는 쓰레기통 자체를 도둑맞지 않으려면 어떻게 해야 할까, 쓰레기를 대량으로 저장해도 보관하기 쉬운 디자인은 어떤 것일까를 철저하게 연구

한 결과들이다. 이외에도 플랜터(화단)로 되어 있으면 주위의 경관이 개선될 것 같다는 아이디어도 있었다(24쪽).

제조업체의 의뢰에 대한 직접적인 피드백도 물론 있었다. 페트병 뚜껑을 빼지 않으면 절대 버릴 수 없는 형태로 만들어보거나, 쓰레기통 안에 저장 공간을 만들어 음료와 페트병을 같은 투입구에 버려도 분리되는 구조를 만들어보기도 했다(25~26쪽).

그중에서도 이색적인 아이디어로 가장 호평을 받은 것은, 페트병에 음료가 조금이라도 남아 있으면 스프링이 설치된 쓰레기통 투입구가 열리면서 쓰레기통이 '퉤' 하고 뱉어내듯 페트병을 밖으로 내보내버리는 아이디어였다(27쪽). 실제로 실물 크기의 목업으로 만들어 스프링의 강도와 움직임까지 검증했지만, 안타깝게도 현 시점에서는 어떤 디자인도 실용화되지 못했다.

앞으로 도쿄올림픽이 개최되면 서로 다른 문화적 배경을 가진 많은 사람들이 일본을 찾을 것이다. 이런 상황에서 우리는 이 거리를 어떻게 아름답게 만들어갈 수 있을까? 이런 관점에서도 다양한 쓰레기통에 대한 제안은 중요한 과제

라는 생각이 들었다. 새로운 쓰레기통의 가능성은 아직도 무궁무진하다는 예감이 든 프로젝트였다.

이해관계자를 정리한다

소비자(오른쪽 위), 제조업체(왼쪽 위), 자동판매기의 루트 세일즈 직원(왼쪽 아래), 자동판매기 주인(오른쪽 아래)이 각각 바라는 쓰레기통은? 이해관계가자가 바라는 점을 각각 적어본 다음에 디자인에 들어간다.

 제조업체

 광고효과

 비용

 강도/내구성

 운용방법

 처리비용 감축

 수거 방법 효율화

 루트 세일즈 직원 + 환경부

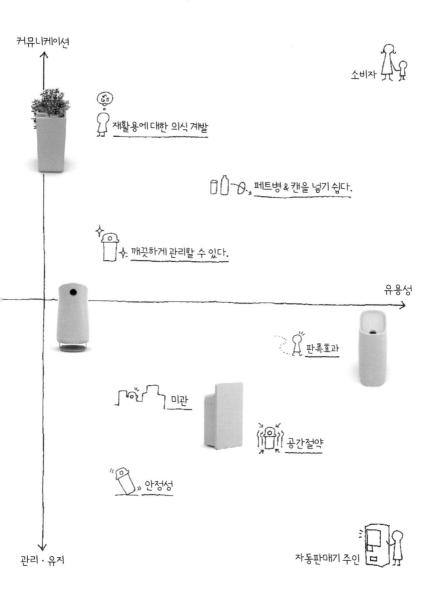

커뮤니케이션

소비자

재활용에 대한 의식 계발

페트병 & 캔을 넣기 쉽다.

깨끗하게 관리할 수 있다.

유용성

판촉효과

미관

공간절약

안정성

관리 · 유지

자동판매기 주인

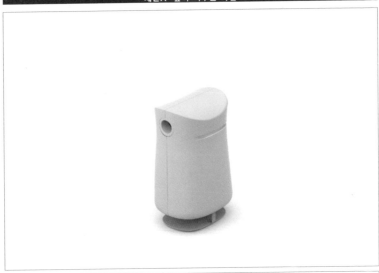

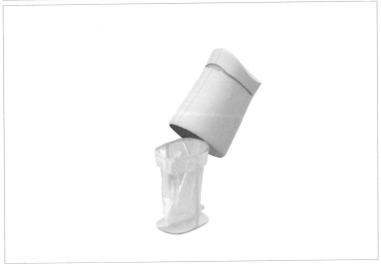

디자인이 심플하고 쉽게 누가 가져가지 못하며 보관이 용이하다

쓰레기봉투를 지탱하는 프레임과 프레임 위에 덮어 씌우는 수지 커버로 된 구성이다.

커버와 금속 프레임 모두 겹쳐서 쌓아올릴 수 있는 구조라 보관이 용이하다.

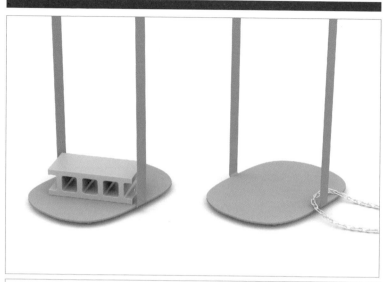

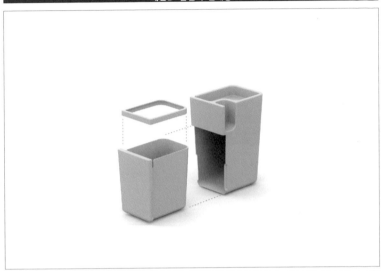

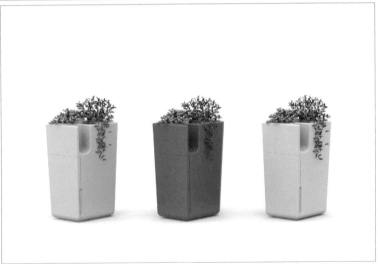

주변 환경 미관을 고려한 디자인
루트 세일즈 직원이 물을 주는 등 관리가 필요하다는 문제가 파생된다.

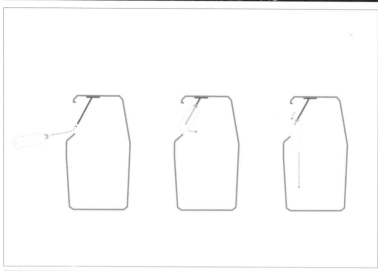

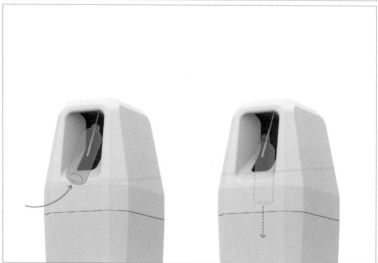

지지해주는 봉이 핵심

쓰레기통 투입구 중앙에 있는 절묘한 길이의 봉에 페트병을 끼워야 버릴 수 있는 구조다.

음료는 다른 용기에 담기는 구조

루트 세일즈 직원의 가장 큰 고민이
었던 페트병과 음료가 뒤섞이는 문
제를 해결한 제안이다.

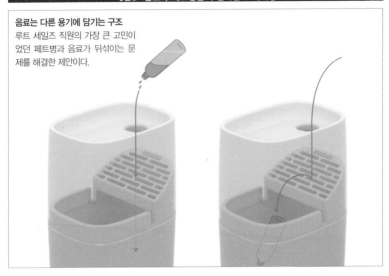

늘어나거나 줄어들며 변하는 크기

자동판매기 너비가 종류마다 다른데
이에 맞출 수 있도록 쓰레기통 크기
조절이 가능하게 디자인했다.

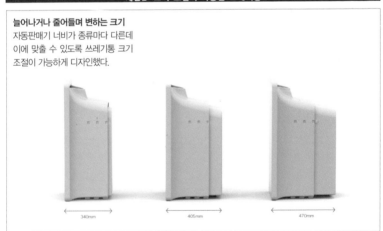

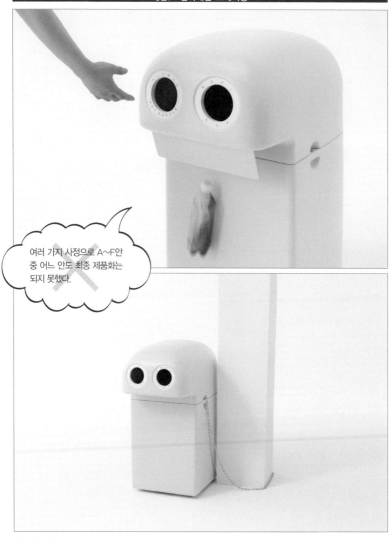

여러 가지 사정으로 A~F안 중 어느 안도 최종 제품화는 되지 못했다.

이색적인 쓰레기통

페트병에 조금이라도 음료가 남아 있으면 투입구에 설치된 스프링 달린 판이 무게를 감지하여 페트병을 밖으로 밀어내는 구조다. 그 모습이 마치 쓰레기통이 페트병을 뱉어내는 것 같아서 시연 반응이 좋았다. 스프링 작동 검증을 위해 실물 크기 목업까지 만들었다. ©요시다 아키히로

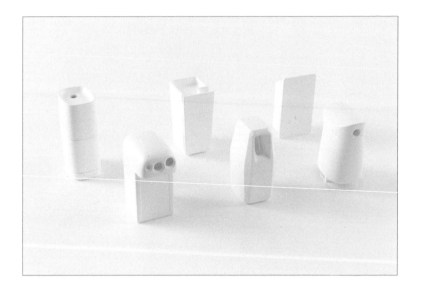

✕
'두근거림'을 디자인으로 제안하다

내가 디자인한 제품 중 많은 사람들이 아는 상품 중 하나가
바로 롯데 껌 '아쿠오ACUO'다. 만든 사람에게도 굉장히 기억
에 남는 제품이다.

　나는 2006년 아쿠오 발매 당시부터 패키지 디자인을 담
당했다. 지금까지 고수해온 콘셉트는 '한발 물러선다'다(사
토 오오키 · 가와카미 노리코 저, 《넨도 디자인 이야기》, 미디어샘,
2014 참고). 매장에는 세일즈 포인트를 강하게 주장하는 디
자인이 많지만, 반대로 불필요한 요소를 없애는 데 집중했

다. 그래서 오히려 상품이 주위보다 더 눈에 띄게 되었고 제품의 기능이 직감적으로 전해지는 디자인이 완성되었다. 그 결과, 아쿠오는 발매 직후 롯데의 다른 껌 제품으로는 상상할 수 없을 정도로 높은 주간 판매량을 기록했다.

그런데 일본 국내 껌 시장은 큰 변화를 겪고 있다. 껌 시장은 매년 축소되고 '민트 태블릿'이라는 청량캔디가 시장에서 존재감을 드러내고 있다. 특히 아사히푸드앤드헬스케어의 '민티아MINTIA'나 크라시에푸드의 '프리스크FRISK'가 대표적이다. 껌은 씹는 행위를 통해 집중력을 높이고 싶을 때나 잠을 깨고 싶을 때 주로 찾지만, 가볍게 청량감을 느끼고 싶을 때나 구취가 신경 쓰일 때 캔디류를 먹으면 좋다고 하는 사람도 있다.

이런 상황에서는 껌 시장의 압도적인 점유율을 차지하고 있는 롯데도 청량캔디 제품을 무시할 수만은 없게 되었다. 이 시장에서 새로운 기폭제가 될 상품을 개발할 수는 없을까? 롯데로부터 함께 아이디어를 생각해보자는 의뢰를 받았다.

먹는 행위 자체를 즐기는 상품 디자인을 제안하다

이런 상황에서 우리가 제안한 것은 제품을 가지고 다니면서 꺼내 먹는 행위 자체를 즐길 수 있는 상품의 디자인이었다. 당시에 경쟁업체를 조사한 결과 패키징이라는 관점에서는 아직 어떤 기업도 크게 새로운 시도를 하지 않았다는 사실을 알 수 있었다.

그리고 과거의 프로젝트를 통해서 중간에 맛이 변하거나 두 가지 맛을 합성하는 등 맛에 관한 고도의 기술이 롯데의 강점이라는 사실도 알았다. 그래서 먹는 체험과 먹는 즐거움을 패키지와 청량캔디 그 자체의 디자인을 통해 소비자에게 어필할 수 있으면 좋을 것 같았다.

이 프로젝트에서 이루어진 모든 제안은 지금까지의 청량캔디 제품과는 완전히 다른 사용 체험을 제공하는 데 많은 노력을 기울였다.

예를 들어, 패키지 안에 있는 캔디의 수에 따라 용기의 사이즈가 변하는 디자인이라든지(34쪽), 케이스에서 한 알씩 꺼내 먹을 때 널빤지를 반으로 딱 가르는 것처럼 비트는

행위에서 쾌감을 느끼게 만드는 디자인(35쪽), 시소처럼 한 쪽을 누르면 캔디가 나오는 디자인(36쪽), 그리고 튜브 용기를 사용하여 매장에서 눈에 띄게 만든 디자인(40쪽) 등이 있었다.

하나의 제품으로 두 가지 맛을 즐긴다든지 두 가지 맛을 합성해서 청량감을 높이거나 맛을 변화시키는 장치까지 포함한 아이디어도 나왔다(37쪽). 맛에 따라 청량캔디 알 그 자체의 크기나 모양을 바꿔서 식감까지 신경을 쓴 디자인도 제안했다(38~39쪽). 나아가 매장에서 진열될 모습도 CG로 시뮬레이션을 진행하여 매장에서 다른 브랜드와 어떻게 차별화할지 제안했다(41쪽).

이 가운데 튜브형 패키지가 높은 평가를 받았다. 롯데는 이 패키지를 바탕으로 20~30대 젊은 여성을 타깃으로 한 캔디를 개발했고, 2014년 말 홋카이도에서 테스트 판매를 실시했다. 튜브에서 작은 알 모양의 캔디가 나오는 새로운 사용 체험으로 호평을 받아 현재 전국 판매를 위해 개선 작업 중이다.

디자인이라고 하면 많은 사람들이 색이나 형태라는 표

충적인 것만 상상한다. 하지만 우리가 제안하는 것은 '소비자가 디자인을 통해 경험하는 두근거림'이다. 디자인을 할 때는 이렇게 기존의 틀을 넓혀서 활용할 필요가 있다.

캔디 수에 따라 바뀌는 크기

원통 모양의 패키지를 옆으로 돌리면 사이즈가 변하는데 캔디의 수가 줄어들면서 패키지도 점점 작아진다. 사이즈가 작아지는 것은 빈 공간을 없애 딱딱 부딪히는 소리를 없애기 위한 방법이기도 하다. 세로로 긴 모양의 패키지는 진열했을 때 경쟁상품과 대비되어 눈에 띈다.

비트는 행위를 즐기다

널빤지를 반으로 가르듯 케이스를 비틀어서 캔디를 꺼내는데 케이스에는 색과 맛이 다른 두 종류의 캔디가 들어간다. 딱 소리가 나면서 반으로 갈라지는 데서 오는 즐거움을 노렸다.

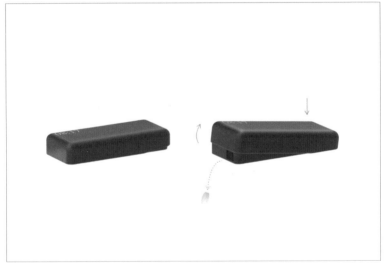

시간과 맛의 관계를 시각화하다

한쪽을 누르면 반대쪽에서 캔디가 나오며 모서리가 둥근 형태다. '아침에 상쾌하게' '저녁 데이트 전' '오후 3시에 과자 대신' '늦은 밤에 잠이 달아나게' 등 시간대에 따라 먹는 상황을 설정했다. 경쟁업체가 벅적거리는 시장에서 한정된 시간대를 파고들며 틈새시장을 노렸다.

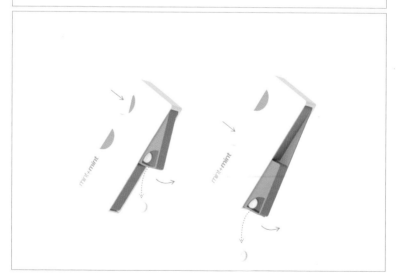

두 가지 맛을 동시에 즐기다

하나의 패키지에 두 종류의 캔디가 나뉘어 담긴 형태다. 따로 먹어도 되고 오렌지와 그린민트를 함께 먹어도 된다. 오렌지와 그린민트를 동시에 먹으면 그레이프프루트 맛이 나고, 그린민트를 2알 먹으면 자극이 더 강해지는 등 맛과 향에 변화를 주었다.

쪼개는 행위를 즐기다

반을 쪼개어 열면 양쪽에서 캔디가 나오는 형태다. 민트의 자극 강도에 따라 잎의 수를 달리했는데, 이를 패키지와 캔디에 모두 디자인했다. 패키지와 내용물의 연동성 그리고 먹는 행위의 즐거움을 꾀했다.

튜브형 패키지

POP 부착 방법까지 전부 핸드크림처럼 디자인했다. 가지고 다닐 때도 두고 먹을 때도 전부 눈에 띄는 디사인이다. 튜브형이라 딱딱 부딪히는 소리가 나지 않는 것도 특징이다. 매장 진열 시뮬레이션에서도 가장 임팩트 있던 디자인이다.

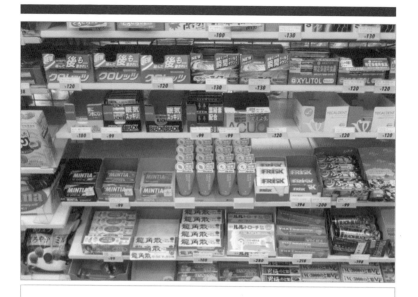

다른 브랜드 상품과 같이 진열하면 더욱 존재감이 뚜렷해지며 다양한 상황에도 위화감 없이 스며드는 디자인이다.

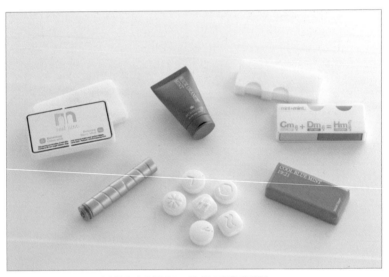

패키지뿐 아니라 캔디 모양까지 함께 디자인하여 3D프린터로 모형을 제작했다.

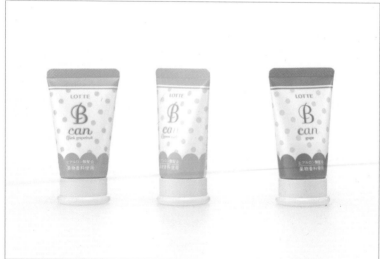

패키지 디자인 최종안
2014년 11월, 비캔(Bcan)이라는 상품명을 달고 20~30대를 타깃으로 발매된 청량캔디. 현재 전국 판매를 목표로 개선 작업 중이다. ⓒ야마자키 아야오

✕
디자인으로 1.5배의 가치를 만들어내다

복수의 아이디어를 제안하는 경우도 있지만, 딱 한 가지 디자인만 제안하는 경우도 있다. 그때는 하나의 제안을 다양한 각도에서 보여주어 아이디어를 넓게 적용하는 프레젠테이션이 되도록 신경 쓴다.

그중에서도 인상적이었던 디자인을 소개하겠다. 바로 양상추 디자인이다. 현재 많은 제조업체가 공장의 '클린룸'에서 채소를 재배하는 시스템을 구축하고 있다. LED 광원을 사용하는 것이 특징으로 이렇게 생산되는 채소는 무농

약으로 씻지 않고 그대로 먹을 수 있다. 거의 무균 상태에서 재배하기 때문에 상온에서 장시간 보관도 가능하다. 하지만 가격은 일반 채소보다 약 1.5배 비싸다. 이렇게 자란 양상추의 패키지를 디자인하고 새로운 판매방식을 제안하는 의뢰를 받았다.

양상추 크기부터 디자인하는 아이디어 제안

'씻지 않고 먹을 수 있다'는 특징만으로 일반 채소의 1.5배 가격을 책정하기에는 무리이므로, 디자인을 활용해서 더 높은 가치를 제공할 필요가 있었다. 먼저 먹는 방법이라는 측면에서 접근하기로 했다. 양상추를 야구공 크기로 축소해서 맛과 영양가를 1.5배로 응축한다는 아이디어였다(48쪽).

　이런 식으로 접근하여 이미지화한 것이 사과를 먹으면서 걸어 다니는 서양인들의 습관이었다. 이것을 양상추에 적용할 수 있지 않을까? 아침에 편의점이나 역에서 구입해서 배가 살짝 고프면 그대로 베어 먹을 수 있는, 지금까지

없었던 라이프스타일을 제안할 수 있을 것 같았다. 그리고 통째로 베어 먹는 이미지를 강조하여 양상추를 씻지 않고 먹을 수 있다는 점도 동시에 어필할 수 있다.

매장 진열방식까지 생각한 패키지 디자인

먼저 양상추가 최대한 맛있고 매력적으로 보일 수 있는 방법을 고민했다. 양상추의 매력은 역시 입에 넣었을 때의 식감이다. 그래서 제품을 '아삭한 식감'과 '부드러운 식감'이라는 두 종류로 만들어 용기 디자인에도 그 이미지를 반영하면 재미있겠다는 생각을 했다. 상품명도 '통째로 베어 먹는 양상추 하드/소프트'로 지어서 두 종류의 차이가 잘 드러나도록 했다(50쪽).

동시에 매장에 진열했을 때의 모습도 디자인했다. 용기를 걸 수도 있고 진열대에 둘 수도 있게 만들면 슈퍼나 편의점, 역내 매점, 자동판매기 등 다양한 곳에 진열하기 편하다.

그런데 이런 속이 꽉 찬 양상추를 재배하기 위해서는 온도와 조도의 조절에 꽤 많은 에너지가 필요하다는 사실을 알았다. 그래서 결국 이 아이디어를 바탕으로 콘셉트를 처음부터 다시 세우고 새로운 프로젝트를 시작하게 되었다.

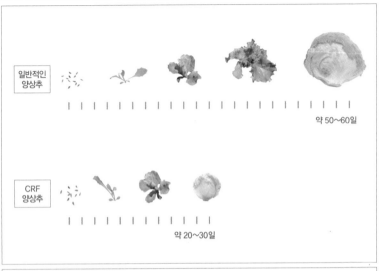

일반적인
양상추

약 50~60일

CRF
양상추

약 20~30일

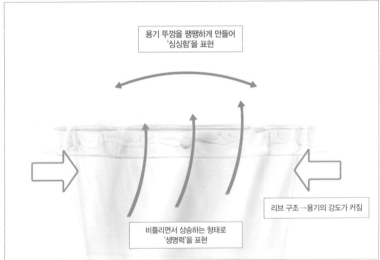

용기 뚜껑을 팽팽하게 만들어
'싱싱함'을 표현

리브 구조→용기의 강도가 커짐

비틀리면서 상승하는 형태로
'생명력'을 표현

클린룸에서 양상추를 축소시켜 재배하여 소형 패키지에 담는다.

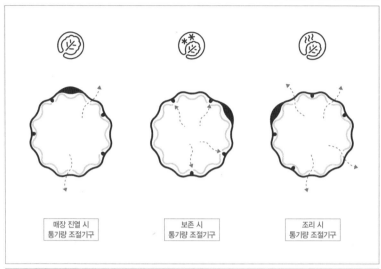

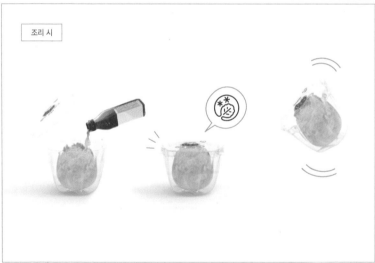

뚜껑으로 통기량을 조절할 수 있다. 공기가 통하게 뚜껑 각도를 바꿔 매장에 진열하거나 밀봉해서 냉장고에 보존하거나 드레싱을 뿌리고 뚜껑을 닫아 흔드는 등 용기를 다양하게 활용할 수 있다.

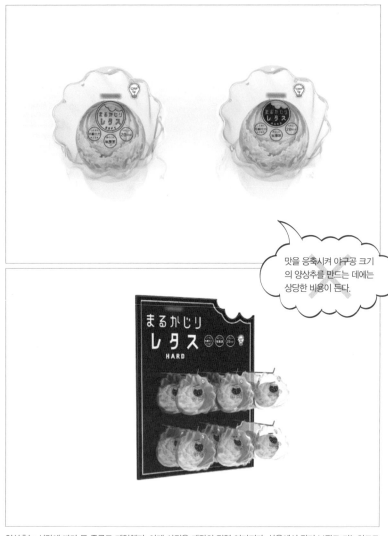

맛을 응축시켜 야구공 크기의 양상추를 만드는 데에는 상당한 비용이 든다.

양상추는 식감에 따라 두 종류로 제안했다. 아래 사진은 매장의 진열 이미지다. 상온에서 장기 보관도 가능하므로 컵라면 옆이나 승강장 매점 등 다양한 경로로 판매할 수 있다.

용기 바닥 한쪽의 푹 들어간 부분은 베어 문 모습을 시각화한 것이다. 바닥 홈을 이용하면 비스듬하게 진열할 수 있어서 매장 공간 활용에 어필할 수 있다.

2장

미래를 여는 아이디어

✕

채택되지 않은 아이디어를 활용하다

최근 디자이너로서 나의 일이 크게 변하고 있다는 느낌이 든다. 이전에는 '이 고객층을 타깃으로 이 정도 가격대로 이런 소재를 사용해서 컵을 디자인해달라'는 구체적이고 명확한 의뢰로 시작하는 일이 대부분이었다. 하지만 지금은 더 추상적인 의뢰가 많다. '자사 상품의 매출을 늘리고 싶다' '우리 회사를 더 많은 사람들에게 알리고 싶다' '우리 회사의 독자적인 기술을 활용해서 신규 사업을 시작하고 싶다'와 같은 의뢰다.

기존 비즈니스의 방식이 더 이상 통하지 않고 사업의 미래를 예측하기 어려운 현재의 비스니스 환경 때문이기도 하다. 대부분의 기업이 이런 막연한 문제를 눈앞에 두고도 구체적으로 어떻게 해야 할지 몰라 고민한다.

이런 상황에서 나의 역할은 문제해결까지의 과정과 디자인을 통한 해결책을 제시하는 것이다. 그 과정과 해결책은 당연히 하나가 아니다. 단기간에 목표를 달성할 것인가, 아니면 장기적으로 보고 하나하나 목표를 향해 나아갈 것인가? 경쟁업체와 정면으로 승부할 것인가, 아니면 누구도 발견하지 못한 새로운 시장을 개척할 것인가? 방향은 아주 다양하다. 그렇기 때문에 기업이 어떤 경영전략을 취하는지에 따라 제안하는 아이디어나 디자인은 완전히 달라진다.

즉 경영 판단을 도와주는 일을 하는 것이다. 이때는 극단적으로 방향성이 다른 방법을 다각적으로 제안하는 부분에 신경 쓰고 있다. 몇 가지 제안을 할지는 상황에 따라 다르지만 경영 전략이 공격적이라면 과감하고 도전적인 아이디어를, 반대로 방어적이라면 철저하게 안전한 옵션을 제시한다. 최대한 전략에 맞춰 상품, 패키지, 인테리어, 그리

고 커뮤니케이션을 디자인한다. '버려질 제안'이 없도록 하는 것은 물론이고, 목표나 방향성에서도 '최고의 디자인'을 제시한다. 클라이언트가 어떤 안을 선택해도 후회하지 않을 퀄리티를 보장해야 한다.

디자인을 포기할 각오를 하라

이처럼 방향성이 완전히 다른 디자인을 몇 가지 제시했을 때, 클라이언트는 어떤 디자인을 고를지 많은 고민과 각오가 필요하다. 방향성이 완전히 다르다면 어떤 결과가 나올지 어느 정도 보이기 때문에 많은 고민이 필요하고, 다수의 아이디어를 포기하고 하나의 방향성으로 결정한다면 '일을 시작한 이상 이 정도까지 하지 않으면 의미가 없다'고 생각할 정도의 각오가 서야 하는 것이다.

하나의 방향성으로 결정된 아이디어는 강한 의지를 가진 팀원이 다듬어나간다면, 더 좋은 안으로 발전시킬 확률도 높아진다. 여기서 중요한 역할을 하는 것이 채택되지 않

은 아이디어다. 이 아이디어들은 말하자면 3단식 로켓의 부스터와 같다. 클라이언트가 가진 고민을 해결하고 프로젝트를 앞으로 나아가게 하는 추진력이 되는 것이다.

많은 아이디어가 쏟아지고 탈락되는 과정에서 아이디어와 디자인의 방향성을 좁히게 되고 하나의 아이디어의 퀄리티가 높아지게 된다. 내가 클라이언트와 함께 진행하는 이런 디자인 프로젝트의 프로세스에는 다양한 패턴이 있다. 지금부터 각 기업이 '채택되지 않은 아이디어'를 어떻게 활용하고 있는지 유형화해서 소개하려고 한다. 먼저 최근에 맡았던 프로젝트의 프로세스를 자세히 설명할 것이다. 이른바 '레이어형' 활용법으로, 복수의 사업 조직을 총괄하면서 신규 사업을 추진할 때 도움이 되는 활용법이다.

브랜드 가치 높이는 디자인 프로젝트 모험

다카라벨몬트에서 의뢰를 받은 것은 2016년 5월이었다.

다카라벨몬트는 미용실용품 전문업체로 샴푸·미용의자 및 거울 등 기기의 제조·판매를 비롯해서 화장품 개발·판매, 신규 사업 컨설팅 및 공간 디자인 등 미용실에 관한 다양한 업무를 지원하고 있는 회사다. 미용업계에서 다카라벨몬트만큼 포괄적인 사업을 추진하는 기업은 거의 없다. 또한 다카라벨몬트는 미용업계를 오랜 시간 지켜온 전통 있는 회사이기도 하다.

최근 모든 업계가 마찬가지겠지만 미용업계의 앞날도 낙관적이지만은 않다. 그래서 오랜 시간 업계와 함께 성장해온 이 기업은 업계가 안고 있는 과제를 해결하고 지속 가능한 성장을 할 수 있는 방법을 고민하고 있었다. 그런 상황에서 나에게 미용 관련 비즈니스의 새로운 모습을 함께 모색해보고 싶다는 제안을 한 것이다.

최근에는 기업과 업계가 원하는 미래의 모습을 콘셉트로 제시하여 브랜드 가치를 높이려는 시도가 곳곳에서 이루

어지고 있다. 〈밀라노 국제 가구 박람회〉를 비롯한 디자인 이벤트나 〈아트 바젤〉과 같은 아트 페어, 각종 업계의 전시회 등 다양한 경로를 통해 기업의 가능성을 매력적으로 제시하는 새로운 브랜딩 전략이다.

단순히 기업의 로고나 웹사이트, 명함 등의 그래픽 디자인을 변경하거나 광고를 하는 것만이 브랜딩은 아니다. 많은 기업이 새로운 방식을 활용하여 자사의 선진성과 선견성에 대한 메시지를 소비자의 시점에서 전달한다. 이것이 브랜딩으로 이어지는 시대가 되었다.

이 프로젝트도 단순히 의자나 화장품 패키지를 디자인하는 하나에 특화된 의뢰가 아니라 미용업계의 비즈니스를 근본부터 다시 생각해보는 작업이었다. 그리고 이런 사고를 실제 각 상품의 디자인과 매력을 드러내는 방식에까지 적용하는, 어렵지만 보람이 느껴지는 프로젝트였다.

나는 프로젝트를 진행하면서 다카라벨몬트에 미용실 의자 등을 취급하는 '기기부문', 샴푸 등을 제조·판매하는 '화장품부문', 그리고 미용실 인테리어 디자인을 제안하는 '공간부문' 세 가지 사업 영역을 초월한 프로젝트 팀을 구성

하도록 제안했다. 평소에는 각 사업부 별로 사업 진행을 논의했지만, 이젠 부문별 동료들이 함께 모여 업계가 안고 있는 과제를 공유하고 같이 회사의 방향성을 생각하는 것이다. 이 방식이 새로운 비즈니스 시스템을 만드는 논의의 계기가 될 것 같아서 제안한 것이다. 실제로 부문을 초월한 조직 구성은 다카라벨몬트로서도 처음 하는 시도였다.

시장 파악이 우선이다

먼저 다카라벨몬트는 이 세 개 사업부의 직원을 한 팀으로 구성하고, 미용업계가 안고 있는 현재 문제와 미래를 위해 할 수 있는 업계의 노력을 정리해주었다.

여기서 나온 것이 다음의 세 가지 문제다. 첫 번째는 미용업계가 크게 변했다는 점이다. 저가격화가 진행되고 고객의 방문 사이클이 길어지면서 미용실이 이익을 창출하기 어려운 구조가 되었다.

두 번째는 우수한 인재 확보가 어렵다는 점이다. 출산

율 감소로 젊은 인재의 확보가 어려워진 데다가 확보한 젊은 인재를 장기적으로 육성하는 데는 높은 벽이 존재한다. 커트, 트리트먼트, 염색 등 꼭 배워야 하는 기술이 많고, 고객과 두 시간 가까이 커뮤니케이션을 할 능력도 필요하다. 그런데 대부분의 젊은 사람들은 이런 능력을 키우기도 전에 그만둔다고 한다.

세 번째는 모두가 이용하고 싶다고 생각할 만한 서비스 모델 개발이 이루어지지 않는다는 점이다. 예전에는 헤어스타일에 확실한 유행이 있어, 많은 사람들이 트렌드에 따라 머리 모양을 바꿨다. 미용실은 트렌드에 맞춰 미용기기 및 헤어 제품 등을 도입하여 서비스를 제공하면 어느 정도의 수입을 올릴 수 있었지만 지금은 그런 명확한 트렌드가 없다.

즉 소비자의 기호나 취향이 다양해지면서 미용업계는 어떤 설비를 도입하고, 어떤 제품을 사용해야 하는지 알기 어려워진 것이다. 고객 입장에서도 특정 서비스를 받기 위해 미용실에 방문한다는 동기부여가 없다는 점이 세 번째 문제다.

미용업계의 세 가지 문제

① 시장 변화 ⋯ 저가격화
　　　　　　 고객 방문 사이클의 장기화

② 인재 부족 ⋯ 노동환경 악화 → 이직률 증가
　　　　　　 젊은 직원의 기술력과 커뮤니케이션 능력이
　　　　　　 향상되지 않는다.

③ 새로운 콘셉트의 서비스 결여 ⋯ 트렌드의 희박화, 다양화

아이디어가 자연스럽게 떠오르는 방정식

다음은 우리가 세 가지 문제를 해결하기 위해 제안을 할 차례다. 첫 프레젠테이션을 하는 이 단계에서는 많은 아이디어를 제시하고 그 안에서 클라이언트와 함께 콘셉트를 명확하게 만든 뒤 디자인을 다듬어간다. 먼저 아이디어를 떠올리는 과정이 어떻게 진행되는지 설명하겠다.

아이디어는 백지 상태에서 나오기도 하지만, 기존 정보를 나름의 '방정식'에 적용해보고 여러 가지 새로운 관점에서 바라보는 과정에서 나온다.

이 프로젝트에서는 몇 가지 '방정식'을 사용했는데, 그중 하나가 한 가지 해결책을 여러 상황에 대입해보면서 아이디어를 떠올리는 것이다. 그 바탕이 되는 것이 64쪽의 그림이다.

먼저 다카라벨몬트의 프로젝트 팀원에게 이야기를 듣고 쇼룸을 돌아보면서 떠오른 키워드를 머릿속에 저장했다.

그다음 이번 프로젝트의 관계자들이 담당하는 '기기' '화장품' '공간'이라는 세 가지 사업 영역을 종이에 쓴 후, '기

X ·헤어스타일 트렌드 → 화장품
→ 기기
→ 공간 ···· 조직의 횡단적 연계가 희박

다양화되어 하나의 트렌드가 없다?

↑ TB의 강점

☺ ·건강관리 · 안티에이징
(헤어케어 · 두피케어)

일과성 트렌드가 아닌가?
강한 '축'을 형성?

☺ ·커뮤니케이션 촉진

고객만족도↑
+
종업원의 이직률↓

업계 전체의 과제

착즙주스·
스무디의
이미지?

기기

콘셉트
!

화장품 공간

모발의 성장 사이클에 주목?
(인체 세포는
2개월마다 교체된다)
↓
고객의 재이용률↑

매출단가↑

미용실 제품
판매

❺ 1. Mix(눈앞에서 조합)
· 개인 맞춤형

2. '상하는' 화장품
· 냉장 설비↔디자인 요소?
· 사용할 양(일수)만큼만 판매

3. 몸 안팎의 이용
· 트리트먼트+영양제?

(향수전문점 참고?)

·미용실 내에서 들고 다니는 손가방? 바구니? (지갑, 가방, 스마트폰,
안경, 음료수 등)

·의자바퀴의 '모발 대책'

❹ 큰 원? 클래식 레트로모던한
실루엣 등받이를 포인트로?
 디테일

·'등받이'를 신경 쓰지 않은 디자인 → '등받이' 디자인의 다양한 변주

❸ ·샴푸용 의자의 상하수도 대책(바닥 공사 대책)
· 자세의 변화(2hrs의 부담 경감?)

❶ LAY DOWN ↔ sit ↔ High STOOL

천신의 균형을 보면서
커트&스타일링

(북이 사무실의 워크 스타일을 참고?)

·'향가'를 중심으로 두면 성립한다?
(아로마테라피적 시점)

·'퍼스널 트레이너'에게는 있고 '헬스클럽'에는 없는 것?

2:1? 2:2? 1:2?

·더 활발한 커뮤니케이션?

연배가 있는 고객에게
유효?
↓
카페 이용 방법을 참고!

객단가/종업원↗

·사회 전체적으로 '복합형' 콘텐츠의 고전?
↓
'전문점'화

❷ CUT
 HEAD
PERM SPA
 COLOR

네트워크화?

·단가가 높은 커트 전문점?

속도감↗ 종업원의 동기 부여↗

·공간의 가변성

바쁜 시간/한산한 시간
조정 가능

평일은 넓게…

사람이 많을 때는
콤팩트하게 효율적으로!
→ 예약 가능

고객만족도↗

·ALL 미러 렌탈
(미용실이 프리랜서 미용사에게
장소와 시술에 필요한 시술 도구를 제공하고
대가를 받는 운영 형태의 카페?)
(TB가 운영?)

TB의 강점을 살린 업무 형태?
(쉐어 오피스를 참고!)
(고객이 '가게'가 아니라
'사람'을 보고 오는 것이 특징)

(복수의 정포가 연계) → 자유로운 워크 스타일
(유지 보수 · 스태프 교육에서 해방)

기와 공간' '공간과 화장품' '화장품과 기기'로 두 부문의 공통분모가 생기도록 영역을 나눈다. 두 부문 사이에 존재하는 공통의 과제와 해결책은 무엇일까? 이 두 요소를 조합하면 어떤 재미있는 일이 가능할까? 이런 질문을 던지면서 앞에서 생각한 키워드를 적용해봤다.

물을 쓰지 않는 미용실, 가능할까

'이쪽 과제는 다른 사업 영역에도 영향을 끼치겠다'거나, '이 아이디어는 다른 영역의 과제 해결에도 쓸 수 있겠다'는 등 항상 두 영역 사이를 의식하며 사고하면 새로운 아이디어가 떠오르기 쉽고 아이디어가 강력한 콘셉트로 성장할 수 있다. 예를 들어 이제까지는 미용실에서 커트를 한 후 샴푸대로 이동해야 했지만, 최근에는 그 자리에서 바로 샴푸를 할 수 있는 설비를 갖춘 곳이 늘고 있다. 이를 실현할 수 있었던 것은 앉은 상태에서 뒤로 젖혀 누울 수 있도록 등판의 각

오리엔테이션 후에 적은 아이디어 메모
세 가지 영역으로 나누어 키워드와 아이디어를 적는다.
'화장품'과 '공간'을 조합해봤을 때 어떤 새로운 것이 나올지 생각해본다.

도를 조절할 수 있는 리크라이닝 의자가 있었기 때문이다. 이것을 보고 나는 순간적으로 눕는 것이 아니라 반대로 선 상태에서 전신의 비율을 보면서 커트할 수 있는 하이 스툴 (일명 바 의자)은 어떨까 하는 생각이 떠올랐다(64쪽의 **❶**).

그런데 이 정도 아이디어로는 '기기'에 한정된 이야기로 끝난다. 이 아이디어를 기기와 공간 사이의 영역에 적용하여 하이 스툴을 활용한 미용실은 어떤 모습일지 상상했다. 하이 스툴은 점유 면적이 좁기 때문에 더 콤팩트한 공간 제안이 가능할지도 모른다고 생각했다. 그리고 커트 전용 의자와는 다르게 착석감이 좋지 않기 때문에 오히려 이를 이용하여 빠르게 커트할 수 있는 특화된 커트 전용 미용실을 만들 수 있을 것 같았다. 여기서부터 커트 기술과 빠른 속도를 무기로 한 단가 높은 미용실이라는 아이디어로 발전한 것이다(64쪽의 **❷**).

미용실에는 수도 설비가 매우 중요하다. 대형 온수기를 설치하거나 상하수도 설치를 위해 바닥 공사를 해야 하는 경우도 있기 때문에 많은 투자가 필요하다. 이야기를 듣다 보니 이 부분에 들어가는 기술과 노력이 엄청나다는 사실을

알게 되었다.

그런데 '물을 사용하지 않는 미용실은 어떨까?' 하는 짓궂은 생각이 들었다. 이렇게 되면 비용이 큰 폭으로 줄어들고 공간의 자유도가 높아진다. 가구나 기기도 더 가벼워질 것이다. 이제까지 샴푸와 컨디셔너를 중심으로 판매하던 상품 구성도 완전히 콘셉트가 달라지겠다는 발상으로 이어졌다(64쪽의 ❸). 이렇게 다양한 의견이 나오면서 점차 '기기'와 '공간'과 '화장품'이라는 세 사업 분야 전부를 꿰어서 이을 수 있는 아이디어로 발전했다.

쇼룸을 보면서 미용실 의자 디자인에 대해 이야기를 나눌 때였다. 모두가 의자 정면 디자인에 대해서는 열심히 의견을 냈지만 의자 뒷부분에 대해서는 아무도 의견을 내지 않았다. 그런데 미용실 고객의 입장에서 보면 매장에 들어와서 가장 먼저 보는 것도, 미용실 팸플릿에 게재된 것도 전부 의자의 등받이 부분이다. 정확히는 뒤에서 45도 각도다.

그래서 나는 등받이와 팔걸이 디자인에 주목할 필요가 있다고 생각했다. 이런 문제의식에서 '등받이와 팔걸이 디자인을 다양하게 준비하여 기호에 따라 맞춤형으로 제공한

다는 아이디어가 떠올랐다(64쪽의 ❹).

그렇다면 '개인 맞춤형'이라는 아이디어를 '공간'에서는 어떻게 활용할 수 있을까? 의자와 공간 칸막이를 이동할 수 있게 만들어 바쁠 때는 많은 고객이 사용할 수 있도록 하고, 한산할 때는 고객이 여유롭게 공간을 사용할 수 있도록 하면 어떨까? 그리고 '화장품'에도 적용해보았다. 개개인의 머릿결에 따라 눈앞에서 바로 성분을 조합할 수 있다면 재미있겠다는 생각으로 이어졌다(64쪽의 ❺).

생과일 주스처럼 화장품을
즉석에서 만들어주는 아이디어

이 단계에서는 머릿속에서 아이디어를 점점 증식시켜나가는 것이 중요하기 때문에 이런저런 '방정식'을 사용하여 아이디어를 내본다. 참고로 지금까지 설명한 아이디어는 의자의 '앞'이 아니라 '뒤'를 보고, '눕는' 것이 아니라 '일어선' 의자를 생각하는 역발상의 방정식에서 나온 것이다. 지금까지

많은 사람들이 당연하다고 생각해온 것들을 '역이용'하는 사고방식은 내가 자주 사용하는 방법 중 하나다(70쪽의 파란색 부분).

이번 사례에서는 특별히 다른 방정식도 함께 사용했다. 바로 '다른 업계에 대입'해서 생각하는 것이다.

최근에는 미용실에서 직접 사용하는 샴푸와 컨디셔너를 고객에게 판매하는 것이 중요한 비즈니스가 되었다. 이렇게 미용실이 제품을 판매하기 위해 바 모양의 카운터에 상품을 진열한다는 이야기를 듣고, 이것을 '주스나 스무디를 판매하는 스탠드'라고 생각해보면 어떨까 하는 아이디어가 떠올랐다(70쪽의 ❶). 신선한 과일을 그 자리에서 바로 믹서에 갈아서 제공하는 모습을 상상하면서 고객의 머릿결에 맞춰 그 자리에서 바로 성분을 조합해주는 것이다. 화장품이 신선할 때 빨리 사용하지 않으면 '상해버리는 화장품'은 어떨까?

신선도를 중요시하는 화장품을 가게에 진열하려면 냉장고라는 '기기'가 필요하다. 냉장고가 화장품의 품질을 보장하는 상징적인 존재이기 때문이다. 화장품 이외의 다른

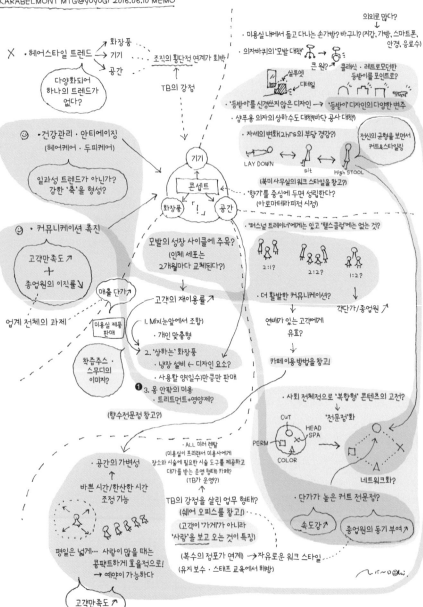

TAKARABELMONT MTG@yoyogi 2016.06.10 MEMO

✕ ·헤어스타일 트렌드 → 화장품
→ 기기
→ 공간

다양화되어
하나의 트렌드가
없다?

조직의 횡단적 연계가 회반!
↑
TB의 강점

의외로 많다?
·미용실 내에서 들고 다니는 손가방? 바구니? (지갑, 가방, 스마트폰,
·의자바퀴의 '모발 대책' 안경, 음료수)

큰 원? 클래식·레트로모던한
실루엣 등받이를 포인트로
디테일

·'등받이'를 신경쓰지 않은 디자인 → '등받이' 디자인의 다양한 변주
·샴푸용 의자의 상하수도 대책보다 공사 대책!

·자세의 변화(2hrs의 부담 경감?) 전신의 균형을 보면서
컷&스타일링

LAY DOWN sit High STOOL

(북미 사무실의 워크 스타일을 참고?)

☺ ·건강관리·안티에이징
(헤어케어·두피케어)

일과성 트렌드가 아닌가?
강한 '축'을 형성?

기기
콘셉트
화장품 ! 공간

·향기를 중심으로 두면 성립한다?
(아로마테라피적 시점)

·'퍼스널 트레이너'에게는 있고 '헬스클럽'에는 없는 것?

☺ ·커뮤니케이션 촉진

고객만족도 ↗
+
종업원의 이직률 ↘

매출 단가 ↗

모발의 성장 사이클에 주목?
(인체 세포는
2개월마다 교체된다)

고객의 재이용률 ↗

2:1? 2:2? 1:2?

·더 활발한 커뮤니케이션?
객단가/종업원 ↗

연배가 있는 고객에게
유효?

카페 이용 방법을 참고

업계 전체의 과제

이용실 제품
판매

착즙주스·
스무디의
이미지?

1. Mix(눈앞에서 조합)
·개인 맞춤형

2. '상하는' 화장품
·냉장 설비 ← 디자인 요소?
·사용할 양만큼만 판매

❶ 3. 옹 안팎의 미용
·트리트먼트+영양제?

(향수전문점 참고?)

·사회 전체적으로 '복합형' 콘텐츠의 고전?

'전문점'화

CUT
HEAD
SPA
PERM ✕
COLOR

네트워크화?

·ALL 미러 렌탈
(미용실이 프리랜서 미용사에게
장소와 시술에 필요한 시술 도구를 제공하고
대가를 받는 운영 형태) 카페
(TB가 운영?)

·공간의 가변성

바쁜 시간/한산한 시간
조정 가능

TB의 강점을 살린 업무 형태?
(쉐어 오피스를 참고)
(고객이 '가게'가 아니라
'사람'을 보고 오는 것이 특징)

·단가가 높은 커트 전문점?

속도감 ↗ 종업원의 동기 부여 ↗

평일은 넓게... 사람이 많을 때는
콤팩트하게 효율적으로!
→ 예약이 가능하다

(복수의 전포가 연계) → 자유로운 워크 스타일
(유지 보수·스태프 교육에서 해방)

고객만족도 ↗

영역에 적용해도 재미있는 아이디어가 나올 것 같다는 확신이 들었다. 염두에 두고 있는 키워드를 다른 업계의 이미지와 부딪쳐 아이디어의 화학 반응을 일으켜보는 것이다.

이런 식으로 메모를 써보면 자신의 생각의 흐름을 쉽게 파악할 수 있다. 두 가지 요소를 겹쳐보며 키워드를 이어나가면 많은 아이디어가 샘솟는다. 그다음부터는 이 아이디어를 갈고닦아 다양한 디자인과 사업 제안을 작성하고, 채택되지 않을 수 있다는 것을 전제로 한 프레젠테이션 단계로 넘어간다.

아이디어를 떠올리는 방정식이 있다
노란색 부분은 '다른 업계에 유사한 서비스에 적용해보면?'
이라는 발상으로 떠오른 아이디어. 파란색 부분은 '현 상황
과 반대라면?'이라는 발상으로 떠오른 아이디어. 빨간색 부
분은 하나의 해결책을 다른 상황에 적용해봤을 때 떠오른
아이디어. 이러한 '아이디어 방정식'을 몇 가지 준비하여 자
연스럽게 아이디어가 떠오르도록 한다.

✕

채택되지 않을 것을 두려워하지 않고
아이디어를 집약하다

다음은 여기서 나온 아이디어를 바탕으로 '형태를 만들어나가는' 단계로 들어간다. 먼저 머릿속에서 아이디어를 증식시키는 것이 앞서 설명한 제1단계다. 그다음 단계에서는 직접 손을 움직여 아이디어를 정리하고, 집약해나간다. 그다음, 대량의 탈락안이 발생하는 과정에서 클라이언트와 함께 불필요한 부분을 제거하면서 아이디어를 다듬어간다. 이렇게 디자인을 완성하는 것이 일반적으로 내가 일을 하는 프로세스다.

오리엔테이션이 끝나고 3주 후, 앞선 과정에서 나온 아이디어 중 해결의 실마리가 될 만한 콘셉트를 세 가지 선택하여 이를 바탕으로 디자인 작업을 했다. 각 콘셉트별로 하나하나 살펴보자. 첫 번째 콘셉트는 트렌드에 휩쓸리지 않고 대응할 수 있는 '개인 맞춤형&유연성', 두 번째 콘셉트는 고객 응대가 편안해지는 '커뮤니케이션 활성화', 세 번째 콘셉트는 방문 사이클을 짧게 하는 '시간의 리디자인과 네트워크화'다.

이 시점에 기기, 화장품, 공간이라는 세 가지 사업을 잇는 비즈니스 모델까지 제안했다. 기기 디자인은 상세한 CG로 커트용 의자의 구체적인 비주얼 이미지를 세 가지 제안했다. 고객 방문 사이클의 장기화 등 시장의 변화와 인재의 확보, 그리고 새로운 서비스 창출이라는 세 가지 문제 가운데 먼저 두 가지를 해결하기 위해 각각의 제안을 한 것이다.

① 시장 변화 ⋯ 저가격화
　　　　　　　고객 방문 사이클의 장기화

② 인재 부족 ⋯ 노동환경 악화 → 이직률 증가
　　　　　　　젊은 직원의 기술력과 커뮤니케이션 능력이
　　　　　　　향상되지 않는다.

③ 새로운 콘셉트의 서비스 결여 ⋯ 트렌드의 회박화, 다양화

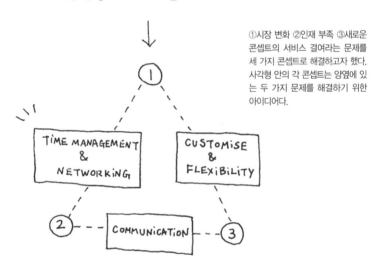

①시장 변화 ②인재 부족 ③새로운 콘셉트의 서비스 결여라는 문제를 세 가지 콘셉트로 해결하고자 했다. 사각형 안의 각 콘셉트는 양옆에 있는 두 가지 문제를 해결하기 위한 아이디어다.

개인 맞춤형&유연성

앞에서 이야기한 것처럼 예전 미용업계에는 하나의 트렌드가 확실히 존재했다. 파마용 기기나 약품 등을 유행에 따라 하나만 준비해도 충분했다. 하지만 지금은 명확한 트렌드가 없다.

그렇다면 '다른 사람들과 다른 나'를 추구하고 '나만의 개성'을 가진 소비자에 대응할 수 있는 유연성과 가변성, 풍부한 선택지를 가지는 것이 앞으로의 미용업계에서 중요하지 않을까? 이런 발상에서 나온 제안이었다. 고객의 기호에 맞추려면 어떤 가구가 필요할까?

등받이나 팔걸이 등을 다양하게 준비하여 공간에 맞춰 개인 맞춤 제작 방식으로 사용할 수 있는 의자를 디자인했다. 특별히 신경 쓴 곳은 등받이 부분이다. 등이 닿는 쿠션까지 고객이 선택할 수 있도록 하여 개개인이 쾌적한 시간을 보낼 수 있도록 배려했다(76~79쪽).

제안 A 　기기　화장품　공간

옵션을 자유롭게 선택하다

옵션별로 풍부한 선택지를 준비하여 공간에 맞춰 사용할 수 있는 개인 맞춤 제작 방식 기기를 제안했다. 매장에 들어왔을 때 고객 눈에 가장 먼저 들어오는 등받이와 의자 다리를 신경 쓴 디자인이다.

> 개인 맞춤형 의자는 과거에 판매했다가 제조를 중단한 적이 있다.

제안B 〔기기〕 〔화장품〕 〔공간〕

쾌적함을 선택하다
고객에게 쿠션과 발받침 등을
선택할 수 있도록 하자고 제안
했다.

LOW SOFT THICK HiGH SOLiD

고객이 흥미를 느낄지도
모르겠지만 번거롭고
수납도 어려울 것 같다.

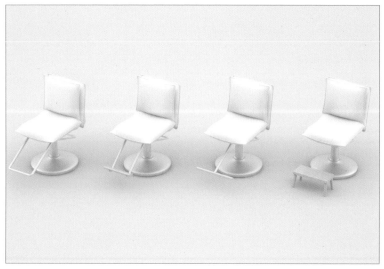

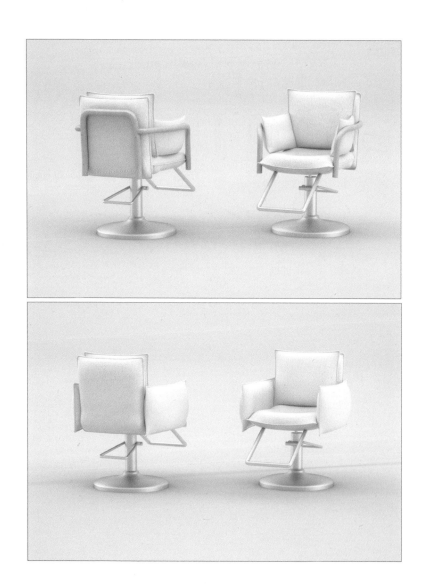

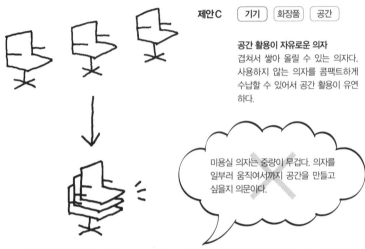

제안 C [기기] [화장품] [공간]

공간 활용이 자유로운 의자
겹쳐서 쌓아 올릴 수 있는 의자다.
사용하지 않는 의자를 콤팩트하게
수납할 수 있어서 공간 활용이 유연
하다.

미용실 의자는 중량이 무겁다. 의자를
일부러 움직여서까지 공간을 만들고
싶을지 의문이다.

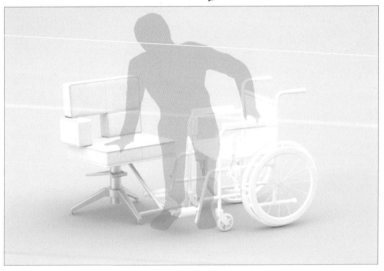

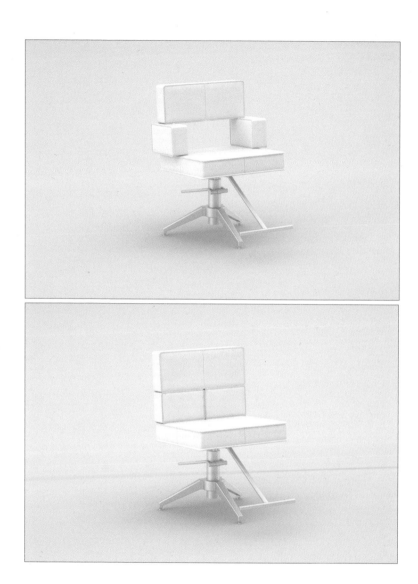

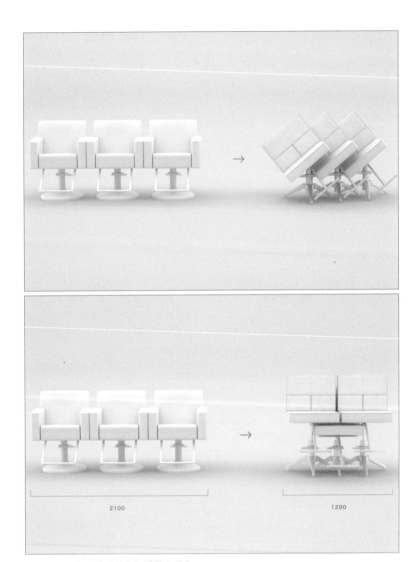

2100

1200

콤팩트하게 포개 공간을 유연하게 사용할 수 있다.

다른 제안 하나는 팔걸이를 안쪽으로 넣어서 보관할 수 있도록 만든 의자다. 사용하지 않을 때 콤팩트하게 포개어 보관이 가능하다면 미용실의 공간 이용을 더 자유로워질 것이라는 아이디어였다. 팔걸이를 안쪽으로 넣을 수 있는 구조는 고령자나 휠체어를 타는 사람도 앉기 편하다는 장점이 있다(80~82쪽).

화장품도 개인 맞춤형으로

한편 화장품에 개인 맞춤 제작이라는 콘셉트를 적용하면 어떻게 될까? 고객과 두 시간 이상의 시간을 보내야 하는 미용실 특유의 높은 커뮤니케이션성을 고려하여 개인 맞춤형 화장품을 만들면 어떨지 생각해보았다.

한 예로 진료카드와 연동한 디지털 단말기를 활용하여 고객의 모발 진단을 한 후 고객에게 맞는 샴푸, 트리트먼트, 헤어스타일링제의 조합을 제안하는 것이다. 영양제도 함께 추천하면 몸 안팎의 미용 제안도 가능해지기 때문에 고객과

의 친밀성도 높아지고 단골손님의 확보도 용이해진다.

공간을 늘리고 줄일 수 있는 아이디어 제안

공간은 두 가지 제안이 가능하다. 하나는 앞서 소개한 것처럼 겹쳐서 쌓아 올릴 수 있는 의자와의 조합이다. 고객이 적은 시간에는 '한산하다'는 이미지를 주는 대신 고객이 여유롭게 시간을 보낼 수 있도록, 반대로 혼잡한 시간에는 의자를 많이 배치할 수 있도록 유연한 공간 이용을 제안했다. 그리고 다른 하나는 바와 같은 공간을 마련하여 개인 맞춤형 화장품 코너가 눈에 잘 띄도록 만드는 아이디어다.

고객 한 명 한 명을 생각하는 새로운 개인 맞춤형 서비스의 제안이다. 나만을 위한 상품과 서비스가 준비된 미용실이라면 지금보다 더 자주 찾고 싶지 않을까? 이렇게 두 가지 문제를 해결할 수 있는 콘셉트를 제안했다.

제안A 〔기기〕〔화장품〕〔공간〕

나만을 위한 화장품①
미용실은 미용사와 고객이 장시간 이야기를 나누는 공간이다.
개인 맞춤형 화장품을 제안하면 어떨까?

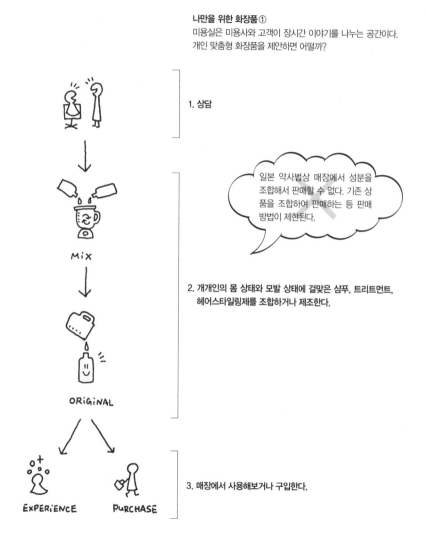

1. 상담

Mix

일본 약사법상 매장에서 성분을 조합해서 판매할 수 없다. 기존 상품을 조합하여 판매하는 등 판매 방법이 제한된다.

2. 개개인의 몸 상태와 모발 상태에 걸맞은 샴푸, 트리트먼트, 헤어스타일링제를 조합하거나 제조한다.

ORIGINAL

EXPERIENCE PURCHASE

3. 매장에서 사용해보거나 구입한다.

제안B 기기 화장품 공간

나만을 위한 화장품②

또 다른 개인 맞춤형 화장품 관련 제안이다. 향기나 기능성 등을 고객이 취향껏 선택할 수 있도록 하자는 제안이다.

제안A와 같은 이유. 일본 약사법상 매장에서 성분을 조합해서 판매할 수 없다.

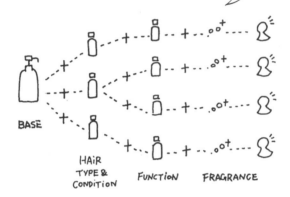

BASE

HAIR
TYPE &
CONDITION

FUNCTION

FRAGRANCE

제안C 기기 화장품 공간

영양제로 매장 밖에서도 미용

트리트먼트와 영양제의 조합으로 '매장 안팎 미용'이 가능하지 않을까? 헬스케어나 안티에이징처럼 트렌드에 구애받지 않는 요소를 적극 도입한다.

이미 많은 미용실에서 영양제를 판매하고 있다.

COSME + SUPPLI

제안A [기기] [화장품] (공간)

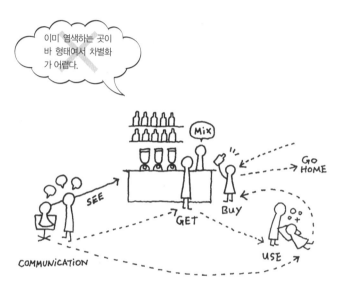

눈에 띄는 '바' 형태 공간
주스나 스무디를 판매하는 카운터처럼 개인 맞춤형 화장품을
조합하는 '바'를 오픈형으로 만든다. 안내나 카운슬링 공간도
겸한다.

제안B [기기] [화장품] [공간]

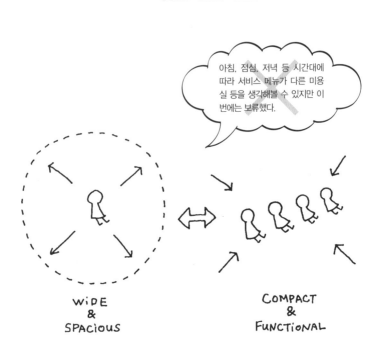

시간에 따라 변화하는 공간

미용실은 점심과 저녁, 평일과 휴일에 고객 수 차이가 크다. 미용실의 이러한 특성에 맞추어 공간을 활용하자는 제안이다. 고객 수가 적은 시간대에는 공간을 넓게 사용하는데, '한산한 인상'이 아니라 '여유로운 인상'을 주도록, 다른 형태로도 활용 가능하도록 디자인했다. 바쁜 시간대에는 좌석을 효율적으로 배치하여 의자 수를 늘렸다.

Concept2
커뮤니케이션의 활성화

두 번째 콘셉트는 '커뮤니케이션이 활발한 미용실'이다. 고객과 누 시간 동안 대화가 끊기지 않도록 하는 데 고생하는 미용사가 많다고 한다. 인재교육에서 가장 중요한 과제인 커뮤니케이션 기술 육성을 디자인으로 해결할 수는 없을까? 커뮤니케이션이 쉬워지는 환경을 조성한다면 미용실의 새로운 서비스 창출로 이어지지 않을까? 세 가지 문제 가운데 이 두 가지 문제를 해결할 아이디어로 제안한 콘셉트다.

미용실은 혼자 가는 것이 일반적이지만 친구나 연인끼리, 혹은 가족과 함께 방문하도록 만들어 스태프를 포함하여 세 명 이상이 대화를 나눈다면 커뮤니케이션이 더 활발하게 이루어질 것 같다는 생각이 들었다.

그래서 두 개의 의자를 하나로 연결하는 의자를 디자인했다. 하나는 앞서 '개인 맞춤형'에서 제안한 것과 같은 형태의 의자를 활용할 수 있을 것이라 생각했다. 다른 하나는 더 가벼운 이미지의 의자다.

커플 고객에게 더 유연하게 대응할 수 있도록 공간을 나누는 칸막이를 활용한 공간 제안도 생각했다. 화장품에서는 시제품을 그 자리에서 테스트해볼 수 있는 '코스메틱 카트'가 있다면 스태프와 고객이 같은 시선에서 함께 선택할 수 있지 않을까? 디저트까지 전부 준비해서 가지고 오면 그중 마음에 드는 것을 선택할 수 있는 왜건 서비스_{Wagon Service}의 이미지를 떠올렸다.

제안 A 기기 화장품 공간

나란히 연결해서 둘이 함께 앉을 수 있는 의자

친구, 커플, 가족 등과 함께 방문하도록 만들어서 일대일이 아니라 미용사 포함하여 두 명 이상이 대화하여 커뮤니케이션을 활성화시키는 것이 목적이다. 미용사가 곁에 없는 시간에도 고객끼리 대화할 수 있다. 고령자 응대나 일대일 커뮤니케이션에 서툰 미용사의 심리적인 부담감이 줄어든다.

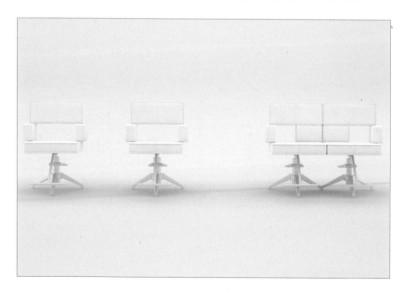

제안B　[기기]　[화장품]　[공간]　제안 A와 같은 콘셉트에
다른 디자인

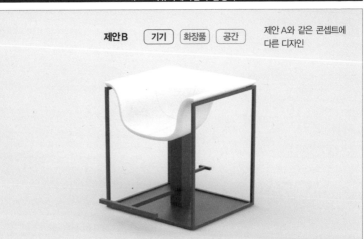

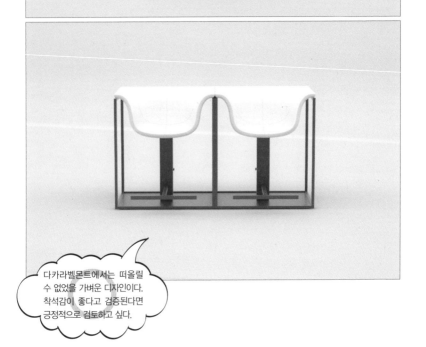

다카라벨몬트에서는 떠올릴
수 없었을 가벼운 디자인이다.
착석감이 좋다고 검증된다면
긍정적으로 검토하고 싶다.

제안C 기기 화장품 공간

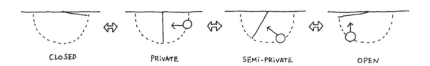

CLOSED PRIVATE SEMI-PRIVATE OPEN

개인적인 공간을 조절할 수 있는 회전식 거울
회전식 거울과 의자 세트. 거울의 각도를 달리하여 개인적인 공간과 개방된 공간을
조절할 수 있다.

간단히 조절할 수
있을지가 포인트다.

제안D 기기 화장품 공간

1 + 1 + 1 1 × 2 + 1 × 2 1 + 1 + 2

회전식 거울의 발전형
콘셉트는 제안C와 동일하다. 고객의 관계성에 따라 공간 전체를
칸막이로 가리거나 개방할 수 있는 파티션이다.

제안 A 기기 화장품 공간

이미 똑같은 서비스를 제공하는 뷰티숍이 있다. 디자인으로 얼마만큼 매력적으로 만들 수 있을지가 관건이다.

'상품 판매'가 아니라 '상품 추천'으로 다가가는 화장품 카트

시제품도 포함한 다양한 업체의 화장품을 골고루 갖춘 '화장품 카트'다. 샴푸 등 몇몇 제품은 매장에서 실제로 사용해보고 비교할 수 있다. '샘플'을 사용해보면서 미용사도 고객도 소비자 입장에서 대화할 수 있다. 미용사는 무리 없이 커뮤니케이션하면서 상품 판매로 유도할 수 있다. 나아가 샘플링 데이터를 상품 개발에 반영하는 등 마케팅에도 활용할 수 있다.

제안B 기기 화장품 공간

사용 후 손을 씻지 않아도 되는 왁스

향기가 2단계로 나타나는 왁스

1회분씩 캡슐 포장된 왁스

물티슈 같은 형태의 왁스

체험으로 가치를 실감하여 사용하기 좋은 상품을 개발

제안A　기기　화장품　공간

ROTATING SPACE

회전식 거울 공간
기기 제안C를 바탕으로 한 공간이다.

제안B　　기기　　화장품　　공간

CAFE STYLE

카페형 공간
테이블을 사이에 두고 앉는 카페처럼
의자를 배치하여 커뮤니케이션을 촉진한다.

제안C 기기 화장품 공간

SEMI-PRIVATE SPACE

세미 프라이빗 공간
벽면 거울의 각도를 조절하여 의자에 앉은 사람이 반대편
거울에 비치지 않도록 하여 세미 프라이빗 공간을 만든다.

시간의 리디자인과 네트워크화

세 번째 콘셉트는 비즈니스 모델 제안에 가깝다. 가장 잘하는 분야에 특화된 전문 미용실에 대한 아이디어다.

지금까지 미용실은 커트, 트리트먼트, 염색, 헤어스파 등을 모두 제공했다. 그런데 이런 서비스로 인해 각각 미용실의 특징이 없는 것도 사실이다. 고객이 '오늘은 트리트먼트만 하고 싶은데 커트도 같이 하지 않으면 트리트먼트만 받기 좀 그래' 하는 생각이 들 수 있다. 즉 토털 서비스를 받을 수밖에 없는 것이다. 이런 상황에서 고객이 바빠서 미용실에 갈 시간이 없다는 가설을 바탕으로 세운 콘셉트다.

빠르게 커트만 해주는 미용실 아이디어

이런 미용실이 있다면 각 매장이 전문점으로서 서비스를 제공하고 각자의 전문 분야를 더 발전시킬 수 있다. 그래서 커

트가 특기인 스타일리스트는 커트만 제공하는 매장, 트리트먼트나 헤어스파 기술이 뛰어난 전문 스태프는 자신의 기술을 살린 매장을 운영하는 '고단가 · 전문점화'의 사고방식이 바탕이 된 제안을 했다.

미용실이 양질의 전문 서비스만 단시간에 제공한다면 고객은 원하는 시술만 가볍게 받을 수 있다. 미용실도 각자의 전문 기술을 그에 걸맞은 가격으로 제공하며 회전율도 높일 수 있다. 이런 시스템을 디자인하고 싶었다. 이 콘셉트라면 앞서 이야기한 세 가지 문제 중 방문 사이클이 길어지고 우수한 인재 확보가 어렵다는 두 가지 문제를 해결할 수 있을 것 같았다.

이 아이디어를 가구에 적용하여 제안한 것이 하이 스툴을 활용한 커트 전문점용 의자였다. 전신의 비율과 균형을 확인하면서 헤어스타일이 어울리는지 볼 수 있는 장점이 있다. 일반 의자도 되고 하이 스툴로도 활용 가능한 구조다. 외식업계를 조사하며 '바 스툴'이라는 힌트를 얻었고, 계속 앉아서 일을 하면 혈액순환이 되지 않아 종종 일어나서 일하는 환경을 만든 북미의 워크 스타일에서 힌트를 얻었다.

기본적으로는 앉아서 케어를 받지만 마지막에 스타일링을 할 때만 하이 스툴로 활용하는 것이다.

　'시간축'을 생각했을 때 화장품으로 말하자면 앞서 말한 신선함을 중시하는 '상하는 샴푸'가 이에 해당한다. 제품을 다 쓰는 시점이 다음의 예약 시점이 되는 것처럼 재방문 효과도 기대할 수 있다.

제안 A　　기기　　화장품　　공간

일어서서 스타일링할 수 있는 의자
살짝 기대거나 걸터앉는 자세로 커트할 수 있으므로 전신의 균형을 확인하면서 스타일링이 가능하다. 공간을 절약할 수 있어서 공간을 효율적으로 활용할 수 있다.

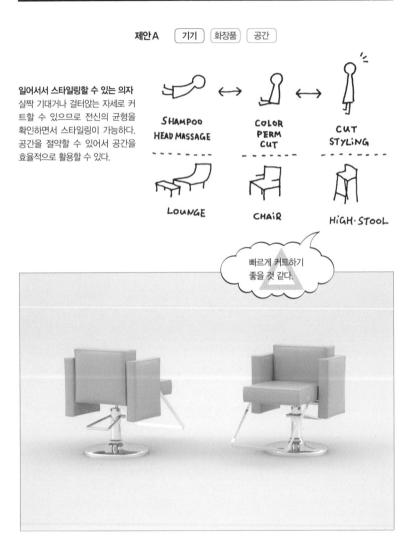

SHAMPOO
HEAD MASSAGE

COLOR
PERM
CUT

CUT
STYLING

LOUNGE

CHAIR

HIGH · STOOL

빠르게 커트하기
좋을 것 같다.

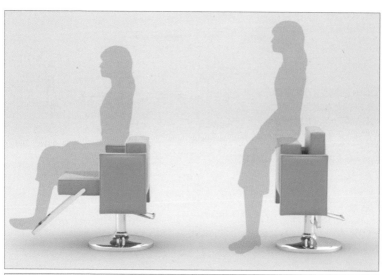

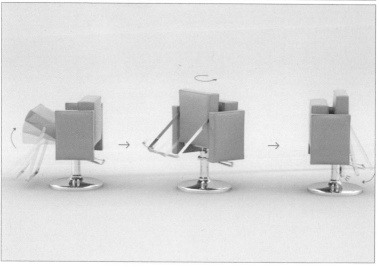

제안A 기기 화장품 공간

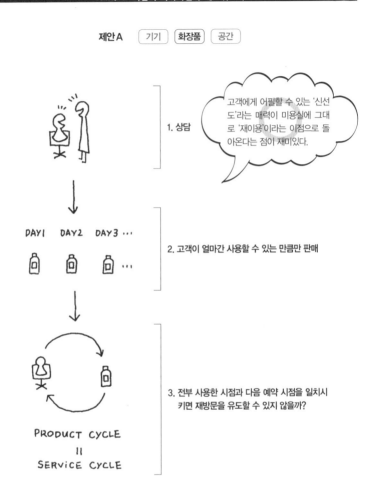

1. 상담

> 고객에게 어필할 수 있는 '신선도'라는 매력이 미용실에 그대로 '재이용'이라는 이점으로 돌아온다는 점이 재미있다.

DAY1 DAY2 DAY3 ···

2. 고객이 얼마간 사용할 수 있는 만큼만 판매

PRODUCT CYCLE
=
SERVICE CYCLE

3. 전부 사용한 시점과 다음 예약 시점을 일치시키면 재방문을 유도할 수 있지 않을까?

신선도를 내세운 샴푸
상품의 신선도가 핵심인 '상하는 화장품'을 1회분씩 개별 포장하여 방부제 첨가 없이 냉장 보관한다. 고객이 무첨가 천연 재료라는 점을 직감적으로 알 수 있다.

제안A [기기] [화장품] [공간]

냉장고를 중심으로 매장을 니자인한다는 아이디어는 지금까지 없었다. 디자인에 따라 매장이 매력적으로 바뀔 것 같다.

WINE CELLAR?
DISPLAY CASE?

화장품의 신선도를 유지하는 냉장고
화장품 제안A의 화장품용 '냉장 케이스'를 활용한 공간 디자인이다. 냉장고는 '신선도'의 상징으로 공간의 포인트가 된다.

제안B 기기 화장품 공간

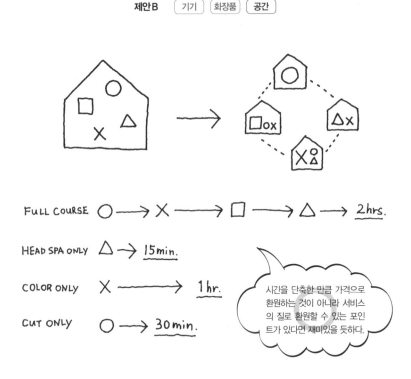

고단가의 단기능 전문점

커트, 트리트먼트 등을 개별 서비스로 제공하는 고단가 전문점이다. 전문 기술만 향상
시키면 되므로 인재 육성과 동기 부여 문제도 해결할 수 있다. 매장 간에 고객 정보를
공유하면 고객이 어떤 매장에 가든 동일한 서비스를 받을 수 있다.

비즈니스 모델 제안

매장 운영의 아웃소싱

'하드'가 아니라 '소프트' 제공에 특화된 미용실용 플랫폼 사업이다. 비품 관리, 설비의 유지·보수, 청소, 직원 교육과 관리, 접수 업무, 예약 관리 등을 제공해서 미용실은 고객만족도 향상에만 집중할 수 있는 시스템이다.

✕
소비자 시점에서 콘셉트를 만들다

내가 중요하게 생각하는 것은 누구나 구체적인 이미지를 떠올릴 수 있을 정도의 완성도를 갖춘 디자인을 클라이언트에게 제안하는 것이다. 다카라벨몬트 프로젝트에서는 디자인을 할 때 의자가 포인트라고 생각했다. 의자가 결정되면 공간 이미지도 명확해지고 이에 어울리는 서비스와 화장품의 진열·판매 방식도 정해진다. 사람이 직접 사용하는 의자는 안전성과 쾌적성, 작업성을 갖춰야 하기 때문에 개발에 따른 제약이나 조건이 까다롭다. 그렇기 때문에 미리 부정적

인 요인을 찾아내기 위한 논의가 필요하다.

그래서 앞서 소개한 세 콘셉트를 바탕으로, 디자인을 가능한 한 구체적인 비주얼로 제안했다. 그때부터 매우 활발한 논의가 이루어졌다. 의자 등받이가 너무 두꺼워 긴 머리를 커트하기 어렵다거나 의자 높이를 조절할 때 손이 낄 위험이 있을 것 같다는 등 많은 지적과 개선점이 나왔다.

한편 '지금까지 생각하지 못했던 의자 디자인'이라는 의견도 있었다. '이제까지 퀵 커트는 저렴하다는 이미지밖에 없었기 때문에 시간과 기술을 구입한다는 사고방식이 신선하다'는 긍정적인 의견도 나왔다. 이런 제안들을 흡수하면서 콘셉트를 보강해나갔다.

의견이 긍정적이든 부정적이든 전부 모아서 냉정하게 다시 정리한다. 그리고 우선순위를 매기며 디자인에 적용해나간다. 모든 의견을 '숫돌'이나 '사포'에 갈아서 반짝반짝 빛나는 디자인으로 다듬어가는 작업이다.

아직 거친 상태에서 제안해버리면 클라이언트의 상상력에 맡겨야 하는 부분이 생긴다. 그림 콘티나 러프 스케치를 보는 것만으로 영상이나 디자인이 제대로 기능할지 판단

할 수 있는 우수한 경영자도 있지만, 그 정도가 되기 위해서는 상당한 경험이 필요하다. 보통은 놓친 부분이 늘어나 '이런 게 아닌데…' 하는 사태가 발생한다.

이상적인 것은 클라이언트가 만드는 사람의 시점을 넘어서 '한 명의 사용자'로 두근거리거나 놀라는 경험을 할 수 있는 수준까지 프레젠테이션을 구체화하는 것이다. 즉 '이런 식으로 고객이 사용했으면 좋겠다'가 아니라 '이렇게 사용해보고 싶다'는 취지의 말이 나오면 그것은 나에게 프레젠테이션 성공의 신호다.

이 제안을 받은 다카라벨몬트는 우리에게 다양한 아이디어와 의견을 제시해주었다. '시간'과 '개인 맞춤형'이라는 사고를 조합하면 아침, 점심, 저녁에 전혀 다른 업태가 되는 미용실을 만들 수 있을 것 같다는 등 다카라벨몬트에 축적된 노하우와 지견이 한 번에 터져 나오면서 굉장히 흥미로운 의견들이 쏟아졌다.

이처럼 의견을 교환하면서 논의를 점점 발전시켜나갔다. 하지만 반년도 되지 않는 짧은 기간 안에 프로젝트의 결론을 내야 할 시간이 다가오고 있었다.

이 프로젝트에서 특별히 높은 평가를 받은 제안은 프레임 구조의 의자였다(92쪽). 이제까지 다카라벨몬트에는 없던 디자인이었다. 의자를 올리고 내리거나 회전할 때의 구조를 개선하고 오래 앉아 있어도 쾌적함을 제공할 수 있는지와 같은 몇 가지 과제만 해결한다면 이 의자를 중심으로 화장품·공간 전체의 디자인을 완성할 수 있을 것 같았다.

비즈니스 모델이라는 사고방식에서는 106쪽에서 소개한 '고단가·전문점화'라는 콘셉트가 높은 평가를 받았다. 이런 미용실이 있다면 젊은 스태프는 자신이 잘하는 분야의 기술만 키워나가면 되기 때문에 효율적인 기술교육이 가능하다. 이런 기술을 높은 단가로 제공할 수 있다면 시장 확대와 활성화로도 이어진다. 그렇다면 이런 시스템은 어떻게 실현할 수 있을까? 먼저 고단가·전문점화라는 업태의 매력을 소비자에게 알리고 이해의 폭을 넓히는 커뮤니케이션의 디자인이 필요하다.

그래서 소비자 관점에서 이 장점을 어떻게 전달할 수 있을지 생각했다. 만드는 사람의 입장에서는 이용자의 생각을 이해하기가 어렵다. 나의 경우는 그 기분을 도면이나 그

림으로 그려 소비자가 무엇을 원하는지 직감적으로 이해하고 공유한다. 그것이 114쪽과 115쪽의 메모다. 미용실 방문 빈도의 변천, 그리고 그 빈도와 사람들의 아름다움과의 관계를 그림으로 나타낸 것이다.

3주에 30분 들르는 미용실이면 어떨까

예전에 비해 사람들이 미용실을 찾는 횟수는 줄고 있다. 미용실 방문 횟수가 낮으면 세상 사람들의 '아름다움'의 기준도 낮아지는 것은 아닐까? 대체로 미용이라는 면에서 신선함을 주지 못하게 되었다는 가설을 세웠다.

　미용실에 한 번 가면 2~3시간 정도는 걸린다. 이 시간을 내기 어려운 현대인에게 미용실은 가볍게 방문할 수 없는 곳이 되어버린 것은 아닐까? 커트만, 트리트먼트만, 혹은 염색만 할 수 있는 전문점이 곳곳에 생긴다면 생각났을 때 바로 들를 수 있을 것이다. 그리고 그 시간이 1회에 30분 정도라면? 이런 가벼운 마음이라면 사람들은 3주에 한 번

정도 미용실을 이용하지 않을까? 이렇게 미용실을 부지런히 다니게 되면 사람들은 항상 아름다운 상태를 유지할 수 있을 것이다. 이런 세상을 만들어보자는 제안이다.

데이트하기 전이나, 프레젠테이션 전에 마음을 다잡기 위해 가볍게 들를 수 있다. 각 매장을 네트워크화해서 고객 카드를 공유한다면 어느 매장을 가더라도 원하는 헤어스타일을 할 수 있고, 매장에서 시술을 하는 스태프가 그 기술 분야에 특화된 전문 미용사이기 때문에 새로운 헤어스타일에 대한 상담도 할 수 있다. 이런 콘셉트를 알기 쉽게 그림으로 그렸다.

이렇게 해서 떠오른 새로운 서비스의 키워드가 '신선도'다. 아름다움의 '신선함'을 유지하기 위해서 3주에 한 번 30분 미용실에 방문하는 것이다. 이것을 '3/30(쓰리 서티)'라는 브랜드로 만들어 미용실의 비즈니스 모델, 이를 위한 공간·기기·화장품의 토털 디자인을 제안했다. 이 3/30의 의자는 제안 가운데 가장 높은 평가를 받았다.

장시간 앉아 있을 일이 없기 때문에 실현 가능한 가벼운 의자 디자인이었다.

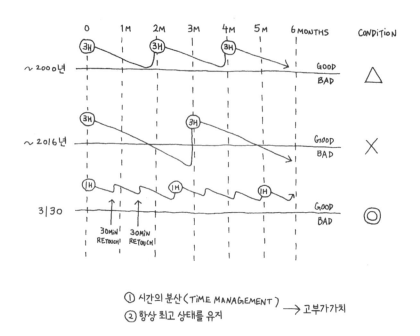

① 시간의 분산 (TIME MANAGEMENT)
② 항상 최고 상태를 유지 → 고부가가치

소비자 체험을 차트화
과거와 현재 그리고 앞으로의 숍 이용 상황을 소비자 시점에서 그래프화한 그림이다. 미용
실 방문 빈도가 줄어들면 사람들의 아름다움은 어떻게 될지 두 가지 축으로 정리했다.

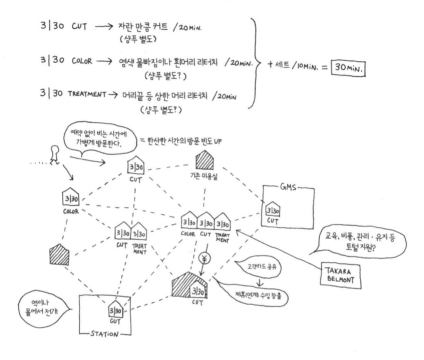

3|30 CUT ⟶ 자란 만큼 커트 / 20MIN.
 (샴푸 별도)

3|30 COLOR ⟶ 염색 물빠짐이나 흰머리 리터치 / 20MIN. ⎫
 (샴푸 별도?) ⎬ + 세트 / 10MIN. = [30MIN.]
3|30 TREATMENT ⟶ 머리끝 등 상한 머리 리터치 / 20MIN ⎭
 (샴푸 별도?)

예약 없이 비는 시간에
가볍게 방문한다. ≒ 한산한 시간의 방문 빈도 UP

3|30 CUT 기존 미용실 GMS 3|30 CUT

3|30 COLOR

교육, 비품, 관리 · 유지 등
토털 지원?

TAKARA BELMONT

3|30 CUT 3|30 TREATMENT 3|30 COLOR 3|30 CUT 3|30 TREATMENT

고객카드 공유

¥

제휴(연계) 수입 창출

역이나
몰에서 전개

3|30 CUT
STATION

3|30 CUT

비즈니스 전개 차트
커트나 파마 등 개별 서비스만 제공하는 단기능 전문점의 네트워크화로 어떤 활용이 가능
한지 나타낸 그림이다.

공간에 관해서는 푸드코트나 역의 작은 공간에 매장을 열 수 있도록 의자의 프레임 구조를 이용한 큐브형 유닛타입의 가게를 제안했다. 화장품은 '신선도'의 상징이 될 수 있게 냉장고에 넣어서 보관한다. 의자와 화장품은 공통된 디자인을 채용하여 화장품을 구입한 이용객은 집에 돌아와서도 3/30를 의식하게 된다. 브랜드의 이미지를 확실히 어필하는 디자인이다.

이 '고단가·전문점화'라는 사고방식은 원래 '방문 사이클의 장기화 및 이익 감소'와 '우수한 인재 확보'라는 두 가지 과제를 해결하기 위한 콘셉트였다. 하지만 다양한 아이디어를 조합하여 소비자 입장에서 아이디어를 다듬어나갔고, 세 번째 문제였던 '새로운 서비스 창출'을 해결할 수 있는, '어디에 가도 동일한 수준의 시술 서비스를 가볍게 이용할 수 있는' 아이디어로 발전했다.

복잡하게 얽힌 문제를 해결할 때 한 번에 많은 과제를 해결할 수 있는 발상을 하기란 쉽지 않다. 그래서 먼저 두 가지 과제를 해결할 수 있는 아이디어부터 생각했다. 그리고 이 아이디어에 더 깊이 파고들어 다수의 '채택되지 않은

아이디어'가 나오는 과정에서 몇 가지 아이디어를 연결하기도 하고 보강하기도 했다. 이 과정을 거치면서 몇 가지 문제를 꿰어 이어서 해결할 수 있는 제안과 디자인이 탄생한 것이다.

다카라벨몬트 프로젝트에서 채용한 채택되지 않은 아이디어 활용의 프레임워크.
복수의 사업을 가로지르는 신규 사업 개발 프로젝트에서 유효한 '레이어형' 활용

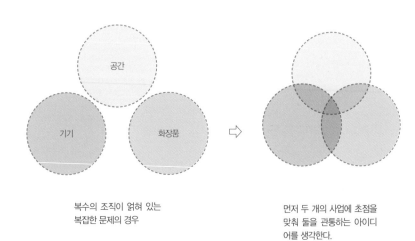

복수의 조직이 얽혀 있는
복잡한 문제의 경우

먼저 두 개의 사업에 초점을
맞춰 둘을 관통하는 아이디
어를 생각한다.

⇨ ⇨

많은 아이디어를 제안한 후 각각의 제안에 대해 깊이 사고하고 각각의 안을 조합해 본다.

결과적으로 모든 문제를 해결할 수 있는 아이디어가 탄생한다.

채택되지 않은 아이디어: A2, A3, B1, B3, C1, C2와 그 부수적인 안

119

3/30의 콘셉트를 정리한 스케치. 다카라벨몬트의 각 사업이 이 콘셉트를 바탕
으로 어떤 문제를 해결할 수 있을지 고찰했다.

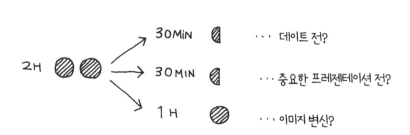

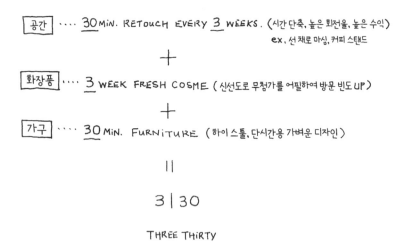

그동안의 논의를 바탕으로 '3주에 1회, 30분으로 예뻐지고 자신의 새롭고 산뜻한 모습을 유지한다'라는 콘셉트의 미용실을 제안했다. 그 브랜드명이 바로 '3/30'다.

3/30

THREE THIRTY

매장 로고

3/30

THREE THIRTY
c u t

3/30

THREE THIRTY
c o l o r

3/30

THREE THIRTY
treatment

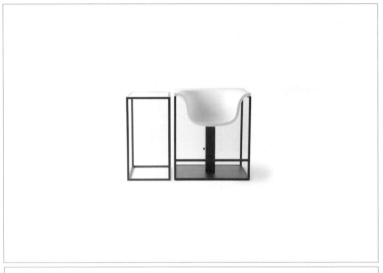

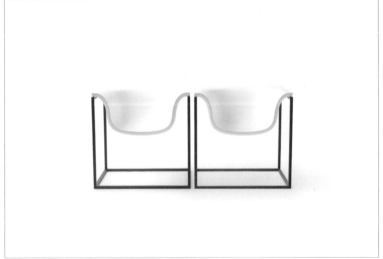

호평을 받았던 의자 디자인을 바탕으로 스툴, 거울, 책 선반, 카트 등 다양한 가구와 소품을 같은 분위기로 디자인을 통일했다.

(122~127쪽 사진 ⓒ요시다 아키히로)

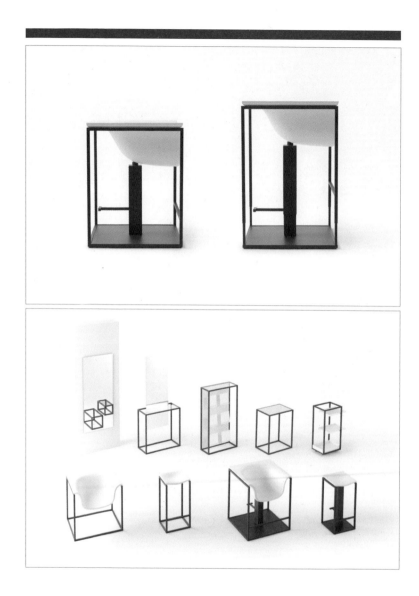

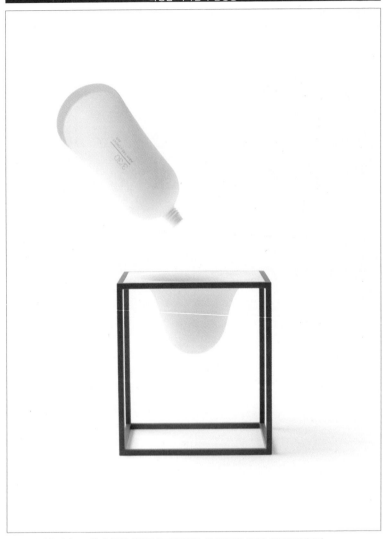

의자 디자인을 바탕으로 한 디자인을 화장품에도 적용했다. 125쪽 아래 사진은 화장품 냉장고다.

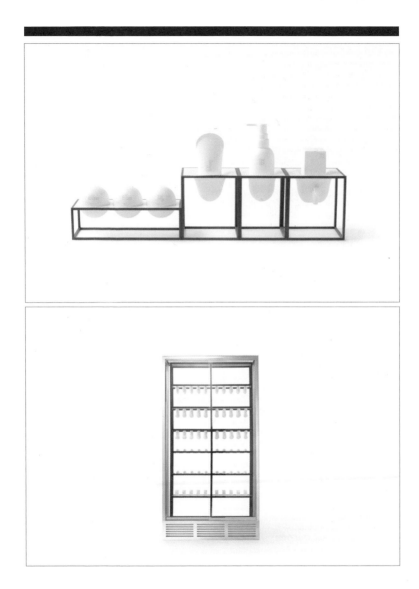

단기능 점포라는 콘셉트를 살려 작은 유닛형 매장 디자인을 제안했다.

3장

꼬리를 무는 아이디어

✕
선순환을 가져오는 디자인

많은 사람의 사랑을 받는 좋은 브랜드를 만들기 위해서는 어떻게 해야 할까? 소비자와의 다양한 접점을 신중하게 디자인하여, 신뢰관계의 연쇄반응을 일으켜 성장의 선순환을 만들어내는 것이 필요하다. 소비자가 상품 하나를 구입하는 장면을 상상해보자. 거기에는 다양한 브랜드와의 접점이 존재한다. 먼저 광고 이미지나 매장 진열 상품과의 만남 등이 있을 것이다. 구입할 때나 가지고 돌아와서 개봉할 때의 두근거림을 만들어내는 것도 중요하다. 상품 자체의 사용감을

배려하는 것은 물론, 사용하면서 뿌듯함을 느낄 수 있는 감성적 가치도 제공해야 한다.

소비자가 상품을 통해 체험하는 다양한 부분을 적절하게 디자인할 수 있다면 소비자는 그 브랜드를 더 좋아하게 되고 팬이 된다. 그러면 자연스럽게 그 브랜드의 다른 상품에도 관심을 가질 것이다. 이때 다시 비슷한 체험을 한다면 더 열렬한 팬이 될 것이다. 이런 순환이 브랜드를 만드는 데 꼭 필요하다.

음식점 같은 서비스업의 경우 인테리어에서 유니폼, 그리고 식기까지 다양한 무대장치를 갖추면 고객 이상으로 종업원이 먼저 자부심을 갖게 된다. 종업원이 자부심을 가지고 일을 하면 높은 수준의 서비스 제공으로 이어져, 방문객이 더 즐겁게 매장을 이용할 수 있다.

적절한 곳에 적절한 디자인을 함으로써 브랜드 가치를 크게 올리는 선순환 구조를 만들기 위한 노력은 곳곳에서 이루어지고 있다. 우리가 맡은 프로젝트 중 와세다대학 럭비부의 브랜드 디자인이 그 예다.

팀의 의식을 변화시키는 디자인 전략

대학 럭비의 일본 최고를 다투는 〈전국대학 럭비풋볼 선수권대회〉에서 와세다대학 럭비부가 마지막으로 우승한 것은 2009년 1월이었다. 하지만 그후 테이쿄대학에 7연패를 하면서 우승에서 점점 멀어져갔다.

와세다대학 럭비부는 창단 100년이 되는 2018년까지는 반드시 일본 최고의 자리를 되찾고 싶었다. 이런 상황에서 2016년 2월, 일본 1위를 경험한 야마시타 다이고 감독을 새로 영입하여 팀의 부활을 위한 시동을 걸기 시작했다.

야마시타 감독이 가장 먼저 착수한 일은 '소프트 파워를 활용하여 외부에서 팀의 분위기를 좋게 만드는 것'이었다. 즉 브랜딩이다. 야마시타 감독이 브랜딩 파트너로 함께하고 싶다고 우리 사무실을 방문한 것은 취임 전인 2015년 12월이었다.

여기서 우리가 목표로 한 것은 디자인을 통한 브랜딩으로 두 가지 선순환 구조를 만들어내는 것이었다. 하나는 이너 브랜딩inner branding이다. 먼저 선수, 코칭 스태프에게 디자

인을 통해 팀의 방향성과 전략을 명쾌하게 전달하려고 했다. 이렇게 되면 팀원 한 명 한 명이 해야 할 일이 명확해지고 결속력도 단단해진다. 단단한 결속력은 팀의 승리를 낳고 이는 팀의 자신감으로 이어진다. 이것이 팀의 방향성을 한층 더 확실하게 만드는 순환 구조다.

다른 하나는 외부를 향해 매력의 연쇄반응을 일으키는 것이다. 팀의 경기 방식이나 팀의 색깔을 팬들이 알기 쉽게 만들어 경기를 더 신나게 즐길 수 있도록 한다. 많은 사람들이 경기를 보러 오면 기부나 굿즈 등의 판매량이 증가하고, 이를 통해 팀의 전력 강화를 위한 자금이 확보된다. 이것은 선수를 위한 투자로 이어진다. 그 결과 팀은 성장하고 경기는 재미있어지기 때문에 팬도 자연히 늘어난다.

사실 와세다대학 럭비부의 예산은 연간 수천만 엔 정도밖에 되지 않는다. 함께 경기를 하는 라이벌 대학 럭비부는 이 수십 배의 예산이 있다고 한다. 스태프 인건비, 트레이닝용 설비 투자 등 아마추어 팀이라 해도 지금의 대학 스포츠에서 승리하기 위해서는 많은 자금이 필요하다.

그래서 팀의 전력 강화와 함께 오비$_{OB}$를 비롯한 팬과

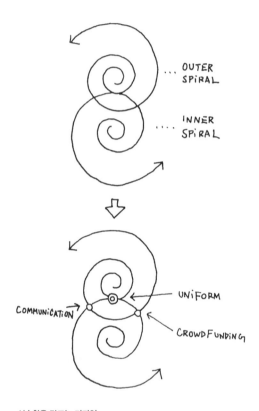

선순환을 만드는 디자인
유니폼, 슬로건, 크라우드펀딩 등 다양한 기점을 디자인하여
팀 안에서의 브랜딩과 팀 밖으로의 브랜딩이라는 두 가지 선
순환을 동시에 만들어낸다.

스폰서에게 지금 이상의 관심과 사랑을 이끌어내 기부 등의 지원체계를 강화하는 일이 필요했다. 팀의 매력을 만드는 일은 팀의 결속력 강화로 직결되기 때문에 굉장히 중요하다.

나의 일은 안과 밖의 두 가지 순환을 만들어내는 '기점'이 되는 다양한 터치포인트(접점)를 디자인하는 것이었다. 럭비부 프로젝트에서는 유니폼과 연습장, 응원 굿즈, 나아가 팀 슬로건과 웹사이트를 비롯한 커뮤니케이션 등이 그것이다. 선수들이 더 강해지고 팬을 더 늘리려면 선수와 팬의 눈에 비치는 다양한 장면에 매력이 넘쳐야 한다. 그중 선순환을 만들어내는 기점으로 가장 중요한 것이 유니폼 디자인이다.

승리를 위한 유니폼 디자인은 따로 있다?

팀의 결속력 강화를 위한 이너 브랜딩, 그리고 팬 확보를 위한 아우터 브랜딩, 이 두 가지를 동시에 실현하는 유니폼을

만들기 위해서는 착용하면 더 강해지는 기능성과 착용한 선수가 매력적으로 보이는 엔터테인먼트성이 필요하다.

먼저 디자인 이미지를 강화하기 위해 세계 각국의 국가 대표와 프로 리그 유니폼의 기능성을 분석했다. 움직이기 쉽고 상대편에게 유니폼이 잘 잡히지 않기 위해 몸에 딱 붙는 소재를 사용하는 등 다양한 분석이 있었다. 한편 '경기장에서 선수들이 강해 보이기' 위한 연구도 실시했다.

바로 근육의 움직임과 양감을 고려하여 디자인하는 것이다. 선수의 몸에 맞춰 와세다대학 럭비부의 전통색인 적흑색, 즉 팽창색인 연지색과 수축색인 검은색을 재배치했다. 어깨패드부터 헬멧, 마스크 등 각종 장비의 디자인도 참고하여, 특히 어깨 부분을 팽창색으로 강조함으로써 상대방에게 위압감을 주도록 디자인했다(145쪽).

다음으로 엔터테인먼트 측면을 살펴보자. 이번 디자인에서는 선수가 강해 보이는 것뿐만 아니라 선수의 움직임과 경기가 더 매력적으로 보이도록 했다. 미국 프로 스포츠계에서는 유니폼도 경기를 매력적으로 만드는 요소 중 하나다. 한편 일본 스포츠계는 유니폼이 그 정도의 역할을 하지

는 않는다.

경기장 위에서 선수의 움직임을 매력적으로 보이게 하는 유니폼은 어떤 것인지 검증하기 위해, 우리는 많은 럭비 경기 영상을 보며 선수의 움직임을 끊임없이 관찰했다(144 쪽의 3). 그 과정에서 럭비에서는 스크럼을 짤 때 어깨와 팔, 공을 안고 뛸 때 옆구리 근처 등 '옆모습이 가장 매력적으로 보인다'는 사실을 알게 되었다. 기본적으로 럭비선수는 몸을 앞으로 구부린 자세로 달리기 때문에 경기 중 유니폼 정면은 거의 보이지 않는다. 농구나 축구를 비롯한 다른 스포츠와는 기본적으로 유니폼이 보여지는 방식이 달랐다.

그 결과 일정한 간격으로 그어진 연지색과 검은색 줄무늬가 아닌 전혀 다른 디자인이 완성되었다. 실제 선수의 신체를 조사하고 유니폼을 입혀 신체 라인을 따라 줄무늬를 배치하는, 몸에 직접 그려 넣은 듯한 디자인을 채용한 것이다. 그래픽 디자인이 아니라 3차원 프로덕트를 만드는 것이다.

채택되지 않은 아이디어는 보물섬이다

선수의 신체 라인을 따라 줄무늬를 넣은 아이디어 외에도
채택되지 않은 아이디어가 많았다. 예를 들어 좌우비대칭
줄무늬 디자인 아이디어도 있었다. 와세다대학의 이니셜
'W'를 본떠 줄무늬가 W로 보이는 디자인 등 몇 가지를 야
마시타 감독과 함께 검토했다. 146쪽의 제안 B와 C는 한
번 탈락했지만, '옆구리에 디자인 포인트'를 넣는 아이디어
에 이 두 가지를 결합하여 147쪽의 D와 같이 V자의 유니폼
을 입은 두 명이 나란히 섰을 때 W로 보이는 시제품을 만들
었다. 결과적으로 좌우비대칭 디자인은 신체의 균형이 무너
져 보여 채용하지 않았지만, 이것이 V자를 양 옆구리에 배
치하여 전원이 한 줄로 섰을 때 W자가 연결되는 현재의 디
자인으로 발전하게 되었다. 채택되지 않은 아이디어가 최종
디자인에 밑거름이 된 것이다.

'버려진' 아이디어 하나 '버리지' 않는다

이 아이디어가 나온 계기는 야마시타 감독이 이야기해준 팀 전술이었다. "앞으로의 목표는 끊어도 끊어지지 않는 '사슬' 같은 수비 전술을 가진 팀, 즉 한 명의 선수를 항상 두 명이 방어하는 것'이라는 말이었다. 선수간의 연대감을 강화하기 위한 아이디어를 찾았을 때 그 답은 채택되지 않은 아이디어에 있었다.

처음에는 방향성이 다른 각자의 각도에서 본 제안이었지만 조사와 인터뷰를 통해 여러 아이디어가 결합하면서 더 강력한 아이디어로 성장했다. 결과적으로 팀의 콘셉트를 상징하는 디자인으로 발전했다. '한 번 버린 아이디어에도 보물이 숨겨져 있다.' 나는 항상 이런 생각으로 아이디어 하나하나를 허투로 흘려보내지 않는다.

채택되지 않은 아이디어를 조합하여 하나의 아이디어로 발전시킨 것은 유니폼 등번호 디자인에서도 마찬가지였다. 여러 경기를 참고하면서 선수가 강해 보이는 방법은 무엇인지, 등번호가 확실히 인식되거나 전통이 느껴지도록 만

들려면 어떻게 해야 하는지 등 다양한 접근방식으로 디자인을 전개했다. 서체에 와세다대학의 정체성이 느껴지는 요소를 넣기도 했다.

등번호에 대해서는 야마시타 감독과 많은 아이디어를 함께 공유했다. 서체의 선택지를 좁혔고 '글자 가장자리에 과거 우승년도를 넣는다'는 아이디어를 최대한 반영했다.

완성된 유니폼은 과거의 줄무늬 모양과는 상당히 다른 디자인이다. 야마시타 감독과 코칭 스태프들로부터는 '상상 이상의 결과'라는 평가를 받았고, 다행히 대학 관계자와 OB들에게 전통적인 줄무늬를 바꾼 것에 대해서도 이해를 얻었다. 무엇보다 이 디자인은 야마시타 감독의 강력한 바람이 있었기 때문에 실현될 수 있었다.

유니폼 디자인 프로젝트에서 야마시타 감독은 사전에 "전통도 중요하지만 승리하기 위해서는 진화해야 한다. 이를 위해서는 변화도 각오해야 한다"는 이야기를 했다. 변화를 이야기하는 사람은 많다. 하지만 진정한 혁신을 추구하는 사람은 얼마나 될까? 디자인을 의뢰받을 당시에는 야마시타 감독의 의지가 어느 정도인지 알지 못했다.

그래서 유니폼 디자인에 대해서는 그러데이션처럼 변화의 강도를 달리한 복수의 아이디어를 제시하고 야마시타 감독과 의견을 교환했다. 이 과정이 결과적으로 야마시타 감독과 코칭 스태프의 의견을 알아보는, 즉 그들의 '각오의 정도'를 알아보는 기회가 되었다.

전통 있는 학교이기 때문에 변화할 의지가 얼마나 있는지, 그 각오를 알아보는 리트머스 시험지 같은 역할을 유니폼의 채택되지 않은 아이디어가 해준 것이다. 야마시타 감독은 우리가 제시한 아이디어 중 가장 도전적인 제안을 선택했다. 여기까지 온 이상 이기는 길밖에 없다는, 더 이상 물러날 곳이 없다는 각오와 결의였다. 이 선택으로 강한 의지가 명확하게 드러나, 팀의 방향성을 확실하게 만들었다. 이 의지는 다른 스태프와 선수, 그리고 팬들은 물론 우리 디자이너들에게도 전해져 단결된 팀워크로 움직이기 시작했다.

아마 야마시타 감독 자신도 이 유니폼을 선택하는 과정을 통해 반드시 팀을 혁신해야겠다는 각오를 단단히 할 수 있었을 것이다. 그런 의미에서도 이 프로젝트의 채택되지 않은 아이디어는 큰 성과를 올렸다고 할 수 있다.

많은 탈락안이 나온다는 것을 전제로 다양한 선택지를 조합하면서 디자인을 만들어가는 와세다대학 럭비부의 프로세스를 유형화하면 143쪽 그림으로 정리할 수 있다. 100년 전통의 유니폼 필수 요소를 '기능' '줄무늬' '전통을 계승하는 모티프'로 나눴다. 그리고 승리하기 위해, 매력적으로 보이기 위해 필요한 요소를 다시 추출하여 재구성했다. 각 요소에서 무엇을 선택하고 무엇을 버릴까 고민했다. 디자인을 선택하는 사람의 역량이나 개성이 강하게 반영되는 채택되지 않은 아이디어 활용형 디자인 프로세스다.

럭비부의 전통적인 유니폼에 요구되던 사항은 무엇인지 그 요소를 분해
하고, 요소별로 다양한 아이디어를 낸 후 다시 선택하여 재구성하는 '트리
형' 방법을 채용했다.

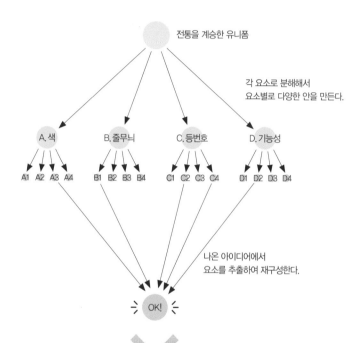

전통을 계승한 유니폼

각 요소로 분해해서
요소별로 다양한 안을 만든다.

A. 색 B. 줄무늬 C. 등번호 D. 기능성

A1 A2 A3 A4 B1 B2 B3 B4 C1 C2 C3 C4 D1 D2 D3 D4

나온 아이디어에서
요소를 추출하여 재구성한다.

OK!

채택되지 않은 아이디어: A1, A2, A4, B2, B3, B4, C1, C3, D1, D3, D4

1. 야마시타 다이고 감독 사전 인터뷰
팀의 방향성 확인
- 키워드는 '수비'다. 개인의 힘으로 수비하는 것이 아니라 팀 전체가 사슬처럼 연동해 수비하는 것을 최우선으로 생각한다.
- 키워드는 '일신(一新)'이다. 그전까지 파트타임 근무였던 코치를 풀타임 근무로 바꾸는 등 조직체계를 포함하여 팀을 새로이 정비한다.

2. 다른 팀의 유니폼 조사
세계 국가대표와 프로 리그 등의 유니폼이 어떤 의도로 디자인됐는지 분석한다.

3. 경기 영상 조사
선수를 관찰하면서 어떤 움직임이 경기의 열쇠가 되는지 살핀다. 럭비에서는 '옆구리'가 보이는 동작이 많다. 이 부분이 어떻게 보이는지에 따라 경기 전체의 매력이 상승하거나 하락한다는 사실을 알았다.

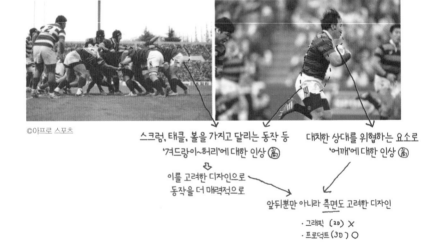

©아프로 스포츠

스크럼, 태클, 볼을 가지고 달리는 동작 등
'겨드랑이~허리'에 대한 인상 (高)

대치한 상대를 위협하는 요소로
'어깨'에 대한 인상 (高)

이를 고려한 디자인으로
동작을 더 매력적으로

앞뒤뿐만 아니라 측면도 고려한 디자인

· 그래픽 (2D) X
· 프로덕트 (3D) O

4. 신체 라인 조사

선수의 몸을 매력적으로 보여주고자 몸의 라인에 따라 모양과 무늬를 적용했다.

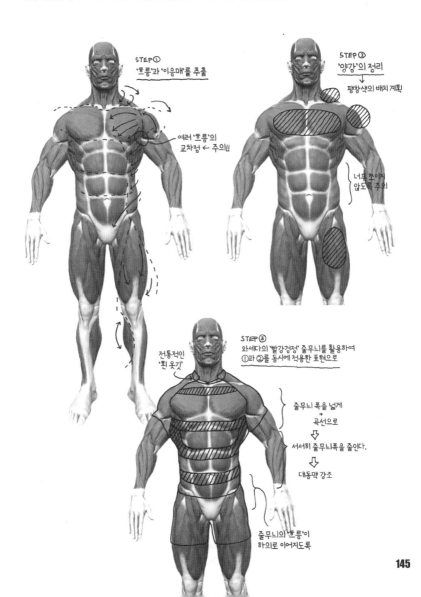

STEP①
'흐름'과 '이음매'를 추출

여러 '흐름'의
교차점 ← 주의!!

STEP②
'양감'의 정리
→ 팽창색의 배치 계획

너무 짙어지지
않도록 주의

STEP③
와세다의 '빨강검정' 줄무늬를 활용하여
①과 ②를 동시에 적용한 표현으로

전통적인
'흰 옷깃'

줄무늬 폭을 넓게
+
곡선으로
⇩
서서히 줄무늬폭을 줄인다.
⇩
대동맥 강조

줄무늬의 '흐름'이
하의로 이어지도록

145

조사와 병행하면서 세 가지 방향성에서 유니폼 디자인을 검토했다.

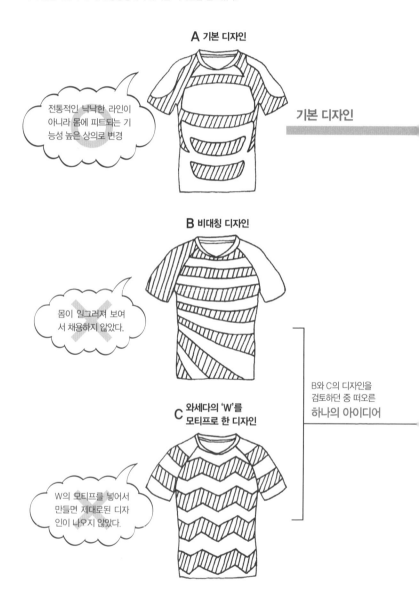

A 기본 디자인

전통적인 낙낙한 라인이 아니라 몸에 피트되는 기능성 높은 상의로 변경

기본 디자인

B 비대칭 디자인

몸이 일그러져 보여서 채용하지 않았다.

C 와세다의 'W'를 모티프로 한 디자인

W의 모티프를 넣어서 만들면 제대로된 디자인이 나오지 않았다.

B와 C의 디자인을 검토하던 중 떠오른 하나의 아이디어

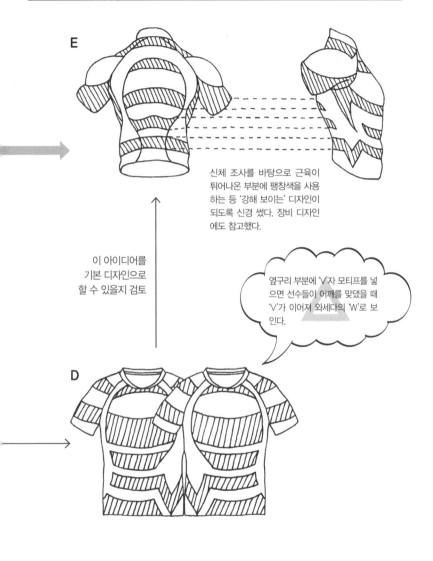

E

신체 조사를 바탕으로 근육이 튀어나온 부분에 팽창색을 사용하는 등 '강해 보이는' 디자인이 되도록 신경 썼다. 장비 디자인에도 참고했다.

이 아이디어를 기본 디자인으로 할 수 있을지 검토

옆구리 부분에 'V'자 모티프를 넣으면 선수들이 어깨를 맞댔을 때 'V'가 이어져 와세다의 'W'로 보인다.

D

디자인이 완성된 뒤 실제로 선수 몸에 맞는지 수시로 피팅하면서 조절 작업을 했다.

시험 제작

옷본을 만들어 이를 바탕으로 천에 패턴을 그린다.

피팅

선수가 실제로 입어
보고 어떻게 보이는
지 체크한다.

수정

시제품에 직접 그리
면서 수정한다.

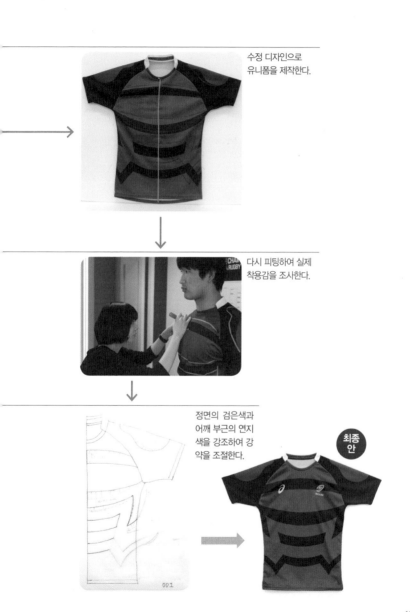

수정 디자인으로
유니폼을 제작한다.

다시 피팅하여 실제
착용감을 조사한다.

정면의 검은색과
어깨 부근의 연지
색을 강조하여 강
약을 조절한다.

최종
안

같은 서체에 변주까지 더하면서 30개에 가까운 디자인을 만들었다.

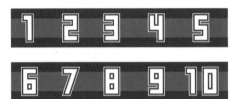

제안1 직선 느낌이 나는 숫자를 사용한 디자인

제안2 모서리에 'W' 모티프를 적용한 디자인

와세다의 'W'를 사용하여
'당당한 기세'와 '강한 느낌'으로

이것을 기본 디자인
으로 채택

제안3 숫자 일부를 사선으로 자른 디자인

모든 등번호 배경에 숫자 '23'을 넣음
||
주전 선수의 숫자
||
전원이 하나가 된
경기 스타일을 표현

01 02 03 04 05
06 07 08 09 10

제안4 배경에 검은색으로 '23'을 넣은 디자인

팀 전원이 하나가 된다는 생각이 힌트가 되어 옷깃 안쪽에 넣은 '이어진 15개 사슬'의 아이디어가 나왔다.

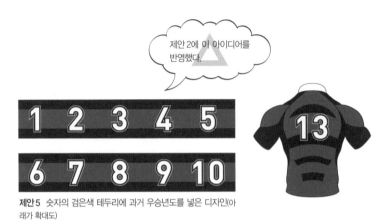

제안 5 숫자의 검은색 테두리에 과거 우승년도를 넣은 디자인(아래가 확대도)

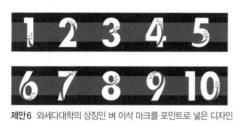

둥근 서체로 줄무늬가
'부각되는' 효과를 기대?

'벼 이삭'을 포인트로

제안6 와세다대학의 상징인 벼 이삭 마크를 포인트로 넣은 디자인

앞쪽 엠블럼과 미끄럼 방지
실리콘 고무 모양으로 '벼
이삭'을 사용했다.

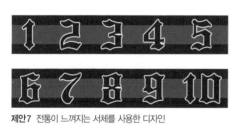

제안7 전통이 느껴지는 서체를 사용한 디자인

전통은 느껴지지만
가독성이 떨어진다.

최종 등번호 디자인
다양한 아이디어를 하나로 정리해
완성했다.

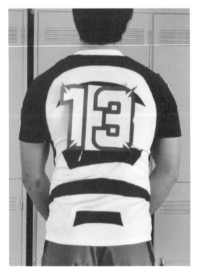

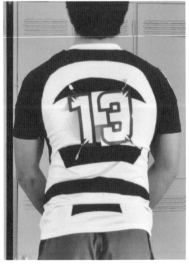

실제 피팅에서 등번호 크기 조절
등번호는 선수의 강한 모습을 보여주는 데 중요한 포인트가 된다. 하지만 등번호가 너무 크면 오히려 선수가 작아 보인다. 최종 등번호 크기와 배치를 선수들과 함께 조율했다.

왼쪽이 새로운 유니폼, 오른쪽이 예전 유니폼. 전통적인 줄무늬를 크게 변화시켰다. ⓒ요시다 아키히로

채택되지 않은 아이디어를 다수 반영하여 생각과 메시지를 투영한 디자인으로 완성했다.

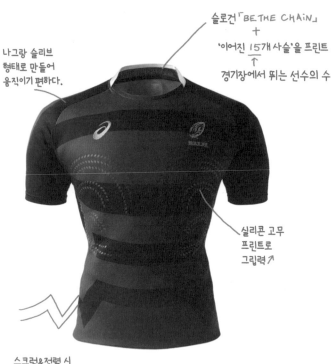

슬로건「BE THE CHAIN」
＋
'이어진 15개 사슬'을 프린트
↑
경기장에서 뛰는 선수의 수

나그랑 슬리브
형태로 만들어
움직이기 편하다.

실리콘 고무
프린트로
그립력↗

스크럼&정렬 시
「W」모양이 보인다.

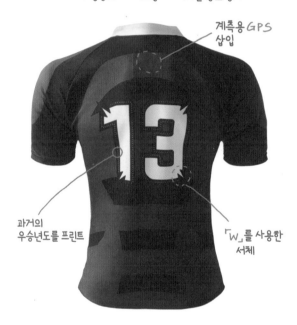

※ 줄무늬의 폭, 각도, 굴곡을
조절 + 부분적으로 잘라냄
||
1. 신체가 크게 보임
2. 플레이가 매력적으로 보임

※ 특수 섬유로
1. 경량화 2. 피트성 3. 내마찰 강도 증가

계측용 GPS
삽입

13

과거의
우승년도를 프린트

「W」를 사용한
서체

©요시다 아키히로

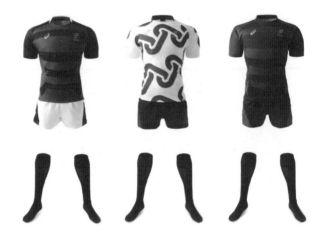

세컨드 유니폼(중간), 서드 유니폼(왼쪽). 사슬만 넣어 팀 슬로건을 직접적으로 표현한 세컨드 유니폼을 보면 야마시타 감독의 전술 방향과 변화에 대한 강력한 의지가 느껴진다.

©요시다 아키히로

✕

아이디어는 이어지면서 발전한다

채택되지 않을 것 같은 작은 아이디어는 다른 아이디어와 합쳐지면서 큰 콘셉트가 되고, 때로는 조직까지 변화시키는 큰 물결을 일으킨다. 와세다대학 럭비부의 브랜딩은 바로 이 물결을 경험한 프로젝트였다.

'사슴 같은 수비'를 목표로 한다는 말에서 힌트를 얻어 유니폼 옆구리 부분에 'V자'를 넣었다. 선수들이 어깨를 맞대고 버틸 때 이 무늬가 이어져 'W'자로 보이는 것이다. 이 아이디어는 발전하여 코칭 스태프와 선수들의 의식을 변화

시키는 단계까지 성장했다. 이렇게 이너 브랜딩의 선순환이 시작된 것이다. 그리고 팀 슬로건과의 연계가 이 흐름을 가속화시켰다.

방향성에 맞는 카피라이팅이 필요하다

야마시타 다이고 감독은 팀을 변화시키고자 하는 강력한 의지가 있었다. 유니폼뿐 아니라 다양한 형태로 의지를 전하는 것이 이번 프로젝트에 꼭 필요했다. 그래서 언어 전문가도 합류하여 야마시타 감독의 말을 진솔하게 표현하는 슬로건을 만들기로 했다. 지바 롯데 마린스의 포스터 등을 작업한 카피라이터 와타나베 준페이에게 함께하자고 뜻을 전했다.

팀이 정식으로 발족하는 때에 맞춰 방향성을 표현하는 슬로건이 꼭 필요했다. 그래서 와타나베는 프로젝트 시작 단계부터 회의에 동석하여 야마시타 감독의 생각을 경청해 이해의 폭을 넓혔다.

와타나베는 다양한 스포츠 팀의 슬로건을 조사하며 팀과 슬로건의 상관관계를 연구했다. 그리고 뛰어난 슬로건에는 승리를 향해 나아가는 자세와 팬이 봐주었으면 하는 모습을 표현한 것이 많다는 사실을 깨달았다. 이 슬로건은 그대로 경기 방식으로 이어진다. 일본 프로 야구로 말하자면 1990년대 말 연속 집중타로 대량 득점을 만들어낸 요코하마 베이스타스(현 요코하마 DeNA 베이스타스)의 '마징가 타선', 배구로는 일본 여자 배구 국가대표팀의 '3D 배구' 등이 좋은 예다.

결속력 강화 전략 '슬로건' 만들기

공교롭게도 슬로건을 만들 때 와타나베가 주목한 것도 "끊으려 해도 끊을 수 없는 사슬 같이 강한 수비 시스템을 구축하고 싶다"는 야마시타 감독의 말이었다. 와타나베도 역시 '사슬'을 키워드로 팀의 의지와 경기 전략, 미래에 대한 기대를 카피로 구성했다.

최종적으로 완성된 슬로건은 'BE THE CHAIN'이다. 와타나베는 이 슬로건의 발전형도 함께 제안해주었다. 'CHAIN'이 와세다대학 럭비부의 커뮤니케이션을 구성할 때 중심축이 되도록 준비해주었다.

여러 명의 선수가 한 명의 상대편을 방어하는 수비 라인을 만드는 전술을 'CHAIN DEFENCE'라는 말로 표현했다. 'CHAIN TO GAIN'이라는 파생 카피는 선수, 코칭스태프, 팬이 하나가 되어 조금이라도 앞으로 나아가자, 하나라도 더 많은 승리를 쟁취하자는 연대를 표현한 것이다.

스포츠 세계에서는 감독과 코치의 말이 절대적이다. 이를 통해 선수들을 분발하게 만들어 성장을 촉진하고 팀의 경기 전술을 결정하여 선수들의 불안을 제거하는 것이다. 나와 와타나베는 감독의 구호를 바탕으로 영상과 포스터를 제작하여 팀 내외 커뮤니케이션에 활용했다. 영상과 이미지를 추가하면서 말은 더 설득력을 가지고 힘을 얻게 된다. 그리고 여기서 유니폼이 한층 더 큰 의미를 가지게 된다.

팀 이념은 'BE THE CHAIN'이라는 슬로건으로 '좌뇌'를 통해 논리로 이해한다. 그리고 영상과 이미지는 '우뇌'에

호소한다. 나아가 팀의 이념을 체현한 유니폼을 입고 '피부'로 느낀다.

기업 브랜딩이나 상품 개발을 할 때 브랜드를 알리기 위해서는 가능한 한 많은 소비자와의 접점을 만들어야 한다. 어떤 의미에서 이번 와세다대학 럭비부의 이너 브랜딩이 이런 생각의 궁극적인 형태가 아닐까? 선수들이 팀의 콘셉트를 몸에 걸치고 그 이념을 몸과 마음으로 이해하고 느끼기 때문이다.

이 모습을 지켜보는 팬들은 'BE THE CHAIN'이라는 슬로건을 가슴에 새기고 콘셉트를 체현한 선수들을 보며, 팀에 대한 애정과 일체감을 느끼게 된다. 선수와 팬 모두 유니폼과 슬로건을 통해 지금 이상으로 강한 관계를 구축해나가는 것이다.

버릴 만한 아이디어가 없다면 어떻게 할까?

카피라이터 와타나베는 나에게 이것밖에 없다며 'BE THE CHAIN'을 제안했다. 이외에 다른 후보는 없었다. 내가 봐도 다른 후보가 있을 여지가 없는 최고의 제안이었다. 하지만 그만큼 약간 우려도 있었다.

지금까지 다양한 클라이언트에게 내가 굳이 많은 아이디어를 제안한 것에는 이유가 있다. 복수의 제안을 보면서 어떤 것을 선택할까 고민하는 행위와 논의, 무엇을 버리고 무엇을 선택할까 하는 과정 자체가 '그 아이디어를 내 것으로 만들기' 위해 중요하다고 생각하기 때문이다.

갑자기 완성된 제안 하나를 '턱' 내놓는다면 과연 그것을 야마시타 감독 자신의 말로 제대로 소화해낼 수 있을까? 그래서 굳이 야마시타 감독에게 우리의 제안을 한번만 더 고민해주십사 했다. 이 슬로건을 맡기고 생각할 시간을 준 것이다. 누군가에게 받았다는 생각을 버리고 야마시타 감독 자신의 말이 되도록 제대로 그 뜻을 음미해주길 바랐다.

그 결과 야마시타 감독은 슬로건에 자신의 생각을 덧붙

여주었다. "와세다대학의 럭비는 지금부터 완전히 달라진다. 망설이지 말자. 각오를 다지자. 우리의 손으로 자존심을 되찾자." 야마시타 감독은 '재생'이라는 뉘앙스를 집어넣음으로써 슬로건을 자신의 말로 만든 것이다. 유니폼 디자인을 통해 보여준 야마시타 감독이 각오가 이것으로 결실을 맺었다.

그후, 나는 슬로건과 유니폼을 선수들에게 처음 선보인 팀 미팅에서 이런 메시지를 전했다. "디자인이라는 것은 형태만의 문제가 아닙니다. 디자인은 그것을 사용하는 사람과 사용하는 환경이 있을 때 그 의미를 지니게 됩니다. 저는 제 나름대로 최선을 다했지만 최종적으로 이 유니폼이 최고의 디자인이 될 수 있는지는 선수 여러분에게 달려 있습니다."

야마시타 감독은 내 말을 즉시 받아들여, 우리가 제안한 디자인을 철저하게 팀 승리를 위해 사용했다.

팀의 연대감을 선수들에게 심어주고 수비에 대한 의식을 직감적으로 이미지화할 수 있도록, 집합 신호를 "체인!"으로 바꾸었다. 실제로 쇠사슬을 준비해 선수들이 그것으로

서로의 거리감을 유지하는 훈련도 실시했다. 이렇게 일반적인 훈련에서도 슬로건인 사슬을 의식하도록 선수들과 함께 노력했다.

야마시타 감독은 선수들에게 연습 시간과 휴식 시간에도 드레스 코드를 철저하게 지키게 하고, 항상 선수들이 기대를 한몸에 받고 있다는 것을 알려주는 등 이미지와 디자인의 힘을 믿고 최대한으로 활용했다. 이런 리더십이 있었기 때문에 와세다대학 럭비부 브랜딩은 지금까지 없었던 거대한 디자인의 물결을 일으킬 수 있었다.

프로젝트를 진행한 지 1년이 조금 넘은 지금, 성과는 이제부터 나타나기 시작할 것이다. 입학한 지 얼마 안 된 1학년을 중심으로 움직이기 시작한 팀은 확실히 변화하고 있다. 실제로 "올해 팀은 재미있다!"는 목소리가 경기장에서 자주 들려온다. 사람들의 사기를 높여 조직을 정비하고 거기서부터 팬을 늘려가는 디자인의 힘은 스포츠 세계에 한정된 이야기가 아니다. 비즈니스 세계에서도 이너 브랜딩과 아우터 브랜딩의 두 가지 선순환을 만들어내는 방식은 충분히 제대로 기능할 것이다.

와타나베 준페이의 강력
한 카피를 영상으로 표
현했다.

슬로건용 프레젠테이션

카피라이터 와타나베 준페이가 야마시타 감독에게 프레젠테이션할 때 사용한 자료다. 글자가 적힌 용지를 그림연극을 하듯이 한 장 한 장 넘기면서 보여주는 방식으로 슬로건 프레젠테이션을 실시했다.

スローガンとは、いかに働く言葉であるべきか？

チームの意志をひとつにするための言葉

チームの戦い方を象徴するための言葉

選手一人ひとりを奮い立たせるための言葉

ファンやOB、
関わるすべての人たちが
期待を抱けるような言葉

この、すべてです

しかも、それがプレーによって体現される言葉であるべき

「前へ」
「マシンガン打線」
「セクシーフットボール」
「トライアングル・オフェンス」
「フラット3」
「3Dバレー」

つまり「概念」としての言葉であってはならない

イズムが浸透し、
プレーで表現される言葉

それはもはや概念でなく、
チームの意志へと昇華される

そんな言葉が必要である気がします

時代の空気や、
山下監督の存在感を考えた時

インテリジェンスを感じる言葉の方が
実効性があると思った
（変革への期待を抱きやすい）

山下監督の言葉の中に、その気もしくする言葉がひとつ、ありました

鎖

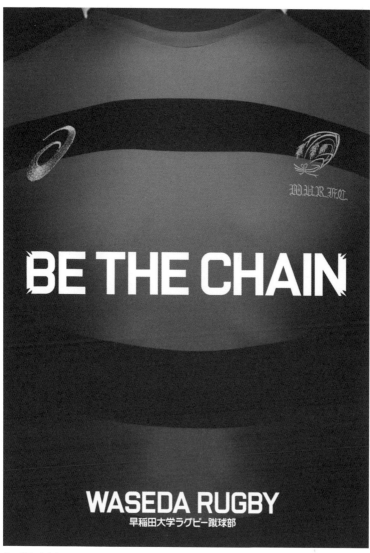

슬로건을 이미지로
팀 슬로건의 포스터용 이미지. 팀과 팬을 분발하도록 만드는 강력한 힘을 염두에 두며 제작했다.

유니폼 착용 시 모습

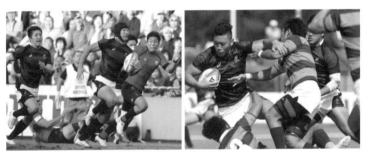

©시미즈 켄

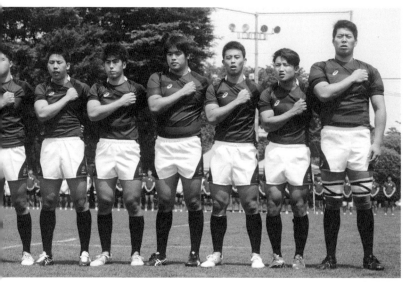

©나고야 히로시

사토 오오키와 야마시타 감독의 회의 모습

©나고야 히로시

✕
비즈니스 시스템에 참여하다

이번 와세다대학 럭비부 브랜딩에서 나의 역할은 선수들의 사기를 높이고 팀을 강화하는 것만이 아니었다. 아마추어 스포츠 팀이라도 팬과 스폰서와의 관계를 구축하기 위해서는 디자인을 활용하는 것이 필수적이다. 또 다른 중요한 일은 바로 기부 시스템의 재구축이었다.

새로운 자금 조달 시스템을 디자인하다

강한 팀이 되기 위해 자금이 필요하다. 이것은 아마추어 스포츠도 마찬가지다. 선수들의 영양 상태나 원정에 드는 비용, 그리고 연습 설비 등, 일본 1위 자리를 탈환하기 위해서는 훈련 환경도 좋아야 한다. 하지만 앞서 설명한 것처럼 와세다대학 럭비부의 예산은 연간 수천만 엔 정도다. 다른 라이벌 대학의 몇 분의 1 정도밖에 되지 않는다.

지금까지는 부원들의 회비와 와세다대학 운동부 후원금에서 지원 받아 운영되어왔다. 이 구조를 야마시타 감독이 크게 바꿔나가는 중이다.

기존에는 운동복 스폰서는 아식스, 선수 기숙사의 식당 운영은 공립 관리, 영양보조식품은 에자키 글리코Ezaki Glico, 주식인 흰쌀 '신노스케'는 니가타 현 등에서 각각 제공받고 있었다.

여기에 새로운 시스템을 제안했다. 대학 럭비는 이미 폭넓은 팬층을 확보한 콘텐츠이지만, 이 콘텐츠를 더 재미있게 즐기고 싶어하는 사람이 아직 많을 것이다. 그래서 럭

비부의 OB와 스폰서에만 의존하는 커뮤니티에서 벗어나 크라우드펀딩을 자금 조달 방법으로 활용하자고 제안했다.

팬이 즐길 수 있는 새로운 시스템, 클라우드펀딩

우리는 '뮤직 세큐리티즈'라는 클라우드펀딩 회사와 함께 금융과 디자인의 힘으로 사업자를 지원하는 'finan=sense,(파이넨센스)'라는 서비스를 운영하고 있다. 독자 기술을 가진 기업과 우리가 공동으로 상품을 개발하고, 상품의 개발·판매을 위한 자금을 크라우드펀딩으로 조달하는 것이다.

이번 사례도 크라우드펀딩 시스템을 이용하면 단순한 기부와는 다르게 폭넓은 층에서 후원을 기대할 수 있다. 그리고 지원해주는 팬들이 즐길 수 있는 시스템을 우리가 디자인할 수 있다면 자금을 무리 없이 조달할 수 있다고 생각했다.

가장 신경 쓴 부분은 별것 아닌 표현이었다. 일본에서는 기부 문화가 익숙하지 않고 부정적인 인상을 주기조차

한다. 아마추어 활동에 돈이 관계되는 것 자체를 싫어하는 사람도 있다. 가능한 한 많은 사람들이 응원의 연장선에서 클라우드펀딩을 긍정적으로 받아들일 수 있도록 우리와 와세다대학 럭비부, 그리고 뮤직 세큐리티즈 3자가 모여 꽤 오랜 시간 의견을 나눴다.

공식 사이트에서 펀드창으로 클릭을 유도하는 링크에 사용할 문구에는 기부라는 말을 사용하지 않고 "BE THE CHAIN PARTNER FUND 프로젝트에 참가하다"라는 표현을 썼다. 이 펀드가 '팬과 OB가 함께 와세다대학 럭비부를 자금 면에서 응원하는 팬클럽'이라는 인상을 강조하기 위해서다.

이 말 대신 '서포트하다'라는 표현을 사용하자는 아이디어도 있었지만, 직접 자금을 지원한다는 의미와 멀어지는 애매한 표현이라 채택되지 않았다. 그리고 자금 조달 페이지로 이동하는 것에 대한 위화감 등 세부 사항에 대해서도 신중하게 이용자 체험을 분석했다.

© 요시다 히로아키

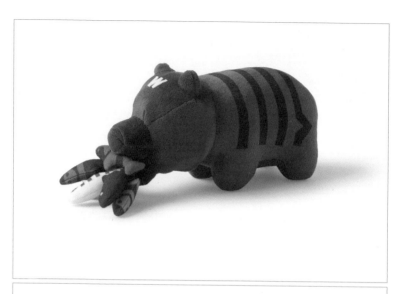

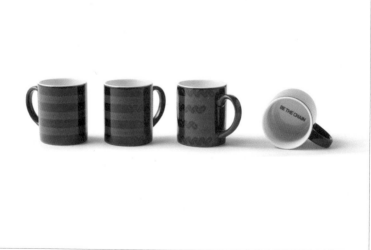

감사 굿즈를 디자인화

크라우드펀딩 참가자에 대한 감사 굿즈. 키보리노쿠마를 모티프로 한 인형과 머그컵, 레플리카 유니폼 등이 있다. 176쪽 사진은 제2탄으로 준비한 감사 굿즈로, 벤치 워머(위)와 메가폰(아래)이다.

굿즈를 통해 팬과 함께 즐기는 디자인을 만들다

1차 펀드의 목표 금액은 1000만 엔으로 모집 기한은 2016년 4월부터 7월까지 약 3개월이었다. 종류는 5000엔부터 50만 엔까지 다양했고 특전 굿즈의 디자인은 넨도가 담당했다.

굿즈는 머그컵과 키보리노쿠마(주로 홋카이도에서 제작되는 곰 모양 목제 민예품)를 모티프로 한 인형, 레플리카 유니폼 등이다. 굿즈 디자인에도 팬과 선수가 함께 즐길 수 있는 요소를 넣었다. 와세다대학의 설립자 오쿠마 시게노부의 '쿠마(일본어로 '곰'이라는 뜻)'에서 아이디어를 얻은 곰 인형은 연지색과 검은색 줄무늬로 만들었다. 이름은 '헝그리 베어'다. 라이벌 대학 유니폼 무늬를 한 연어를 입에 물려 '승리에 대한 배고픔'과 '대전 상대를 먹어치운다'는 의미를 담았다.

레플리카 유니폼의 등번호는 '24'로 통일했다. 럭비부 유니폼의 등번호가 23번까지 있기 때문에 24로 정한 것이다. 축구에서 말하는 '12번째 선수'에서 따온 표현으로 '응원 해주는 여러분이 24번째 선수'라는 마음을 표현했다.

앞으로 더 채워나가야 할 부분은 서비스다. 경기 관전

시에 머그컵 등 굿즈를 가지고 온 팬에게 핫팩과 음료를 제공하는 서비스도 검토하고 있다. 펀드에 참여한 팬에게 경기장에서 조금이라도 더 특별한 경험을 제공하는 부분도 디자인하고 있다. 다행히 1차 펀드는 목표 금액을 무사히 달성했다. 현재 2차, 3차 펀드도 검토 중이다.

야마시타 감독의 가장 큰 목적은 "팬이 직접 팀의 경기를 봐주는 것. 펀드가 팬과 OB와의 연대감을 강화하는 계기가 되길 바란다"는 것이었다. 앞으로도 이런 팬과의 커뮤니케이션을 어떻게 디자인할지 생각하고 있다. 팬과 함께하는 체험을 만드는 디자인을 계획 중이다.

4장

다시 살아나는 아이디어

✕
자신의 아이디어를 버리다

넨도는 모든 분야에서 디자인으로 어떤 형태로든 도움이 될 수 있다는 마음으로 다양한 프로젝트를 진행해왔다. 하지만 대부분 프로젝트 디자인이나 공간 디자인처럼 어떤 형태를 만드는 일이 중심이었다. 예전에는 이런 형태의 디자인을 통해 브랜딩으로 발전하는 사례는 많았지만, 최근에는 순수하게 CI_{Corporate Identity}와 광고로 이루어지는 브랜딩 프로젝트에 대한 의뢰가 많이 늘어나고 있다.

　IHI가 우리에게 '기업 이미지 개선'을 위해 광고를 메인

으로 한 브랜딩을 의뢰한 곳 중 하나였다. B2B 비즈니스로 오랜 역사를 지닌 명문 기업이 광고 회사를 거치지 않고 직접 의뢰를 해왔기 때문에 처음에는 무척 놀랐다.

IHI는 일본을 대표하는 중공업 기업이다. 하지만 2007년에 '이시카와지마 하리마 중공업'에서 현재의 'IHI'로 사명을 변경하면서 기업의 지명도에 문제가 생겼다. 특히 신입사원의 확보(구인)에 지장이 생긴 것이 가장 큰 문제였다. 사명을 변경하여 취업준비생들 사이에서 인지도가 크게 떨어진 것이다.

채용 활동뿐만 아니라 기존 사원의 가족들도 "우리 아빠 회사는 무얼 만드는 회사인지 잘 모르겠어" 같은 이야기를 한다는 것이다. 회사 전체에 이런 영향이 미치면 사원들의 사기도 떨어진다. 그래서 회사 안팎에서 IHI의 활동을 알리고 이미지 개선을 하고 싶다는 의뢰를 해왔다.

"구체적으로 무엇을 하면 될지 함께 생각해보자"는 제안은 디자이너로서 매우 재미있고 보람 있는 의뢰다.

먼저 어떤 브랜딩을 해야 할지 디자인에 착수하기 전에 다양한 논의를 거쳤다. 세세한 회사 상황 파악부터 실제 브

랜딩 방법까지 다양한 조사와 회의를 실시했다.

기업의 로고를 바꾸면 기업의 이미지도 바뀔까?

역시 논의의 중심은 로고였다. IHI라는 로고는 딱딱하고 중후한 이미지가 있었다. 그리고 코퍼릿 컬러corporate color(기업 전용 색상)인 파란색은, 은행 같이 견실한 기업을 연상시키는 색으로 신뢰감과 안정감을 주긴 하지만, 친근함과 재미가 부족하다. 조금 더 가볍고 즐거운 느낌을 주는 방향으로 가야하는지에 대한 논의를 진행하면서 우선순위를 정했다.

그 결과 IHI가 가장 전달하고 싶은 메시지는 기업의 '창의성'이라는 사실을 알 수 있었다. IHI는 교량이나 엔진 등의 인프라나 다양한 완성품에 꼭 필요한 부품과 소재 개발을 통해 항상 새로운 가치 창출을 생각하고 있었다. 이런 기술력으로 사회가 발전해온 역사에 대해 모두가 자부심을 가지고 있었다.

그런데 창의적인 회사라는 메시지를 전하고 싶다는 의

지로 사명을 'IHI'로 변경했음에도 로고만 보면 중공업이라는 이미지가 강하다. 지금의 파란색은 너무 착실한 인상을 주고 로고의 형태는 H강(철골건물 강재)에서 왔기 때문에 무겁고 딱딱한 느낌을 준다.

이런 점을 고려하여 어떻게 커뮤니케이션을 정리해갈까? 디자이너로서 가장 쉬운 방법은 로고를 변경하는 것이다. 네이밍이나 로고 리뉴얼로 과거 역사의 근원에서 완전히 분리하여 서서히 정리하면서 재구축하는 것이 리브랜딩의 정공법이다. 실제 IHI 측에서도 "프로젝트의 중간까지 로고를 변경하자" "변경하려면 어떻게 사내를 설득하면 좋을까" 하는 이야기가 나왔다.

나는 모두가 주목하는 부분이나 이것으로 충분하다는 부분이 있으면, '거기에 진정한 가치가 있는가?'라는 질문을 계속한다. 여기에서 혁신적인 발상이나 아이디어, 그리고 돌파하는 힘이 생긴다. 나는 이것을 '긍정적인 부정의 사고 방식'이라 부른다.

이런 자세는 디자이너로서, 그리고 자신이 만든 디자인에 있어서도 마찬가지다. 정말 이렇게 해도 되는지 끊임없

이 되물어야 한다. IHI 프로젝트에도 마찬가지였다.

로고를 바꾸면 기업 이미지 개선이라는 과제에 가장 명쾌하게 답할 수 있을지 모른다. 하지만 그것에 진정한 가치가 있을까? 그것으로 사원들이 자부심을 가지고 일하는 회사가 될 수 있을까? 취업준비생들이 모여들까?

사실 논의를 진행하면서 로고를 바꾸자고 말하면서도 지금까지의 자신들을 부정하고 싶지 않다는 클라이언트의 마음이 어렴풋이 느껴졌다. 모두 기업의 뿌리와 DNA에 대해 긍지를 가지고 있었다. 또한 지금까지 기업이 키워온 신뢰감과 안정감이라는 부분도 소중하게 생각했다. 지금의 로고를 부정하는 것은 이런 클라이언트의 마음까지 부정하는 것은 아닐까?

변하고 싶지만 IHI라는 로고가 표현하는 철학은 역시 계속 지켜나가고 싶었다. 논의가 진행되면서 이런 마음이 더 강해졌다.

자신의 아이디어를 채택하지 않기

나 자신도 처음에는 로고에 대해 부정적인 의견을 냈지만 '이것이 진정 클라이언트를 위해서일까?' 하고 생각하면 절대 지금의 로고는 나쁘지 않았다. 진정한 가치가 만들어지는 커뮤니케이션 방식을 생각했을 때 한번 로고를 완전히 긍정해보면 어떨까 하는 생각이 들었다. 즉 로고의 변경이라는 나의 아이디어를 채택하지 않는 것이다.

로고는 바꾸지 않는다. 그러면 어떤 커뮤니케이션이 가능할까?

그 목적을 논의하여 결정된 것이 다음의 두 가지다. 하나는 '중공업의 이미지를 좋은 의미로 배신하는 시도'다. 중공업은 전통이 느껴지는 이미지가 있다. 하지만 IHI가 하는 일은 우주사업과 같은 실로 선진적이고 혁신적인 사업이다. 일반적인 이미지와 실제 사업 내용의 격차를 역으로 이용하여 재미있게 만들 수 있을 것 같았다.

또 다른 하나는 'IHI라는 세 글자와 사람들과의 거리를 좁히는' 것이다. IHI의 제품은 비행기와 자동차 자체가 아

니라 그 안의 부품이기 때문에 사람들이 좀처럼 이미지를 떠올리기 어렵다. 그래서 IHI가 실제로는 사람들의 생활과 밀접한 관련이 있다는 친근함을 누구나 알 수 있도록 명확하게 표현하고자 했다.

기업 로고를 바꾸지 않고
이미지 쇄신하는 다섯 가지 제안

이 프로젝트에서 우리가 제안한 것이 다음의 아이디어다. 첫 번째는 연결 짓기 어려운 두 가지를 보여주는 아이디어다. IHI는 제트엔진 개발에 쓰인 코팅 기술을 사용하여 실제 부엌용 칼을 만들고 있다. 우리와 친근한 것과의 스케일 차이를 표현한다면 IHI에 대해 많은 이들이 친근감을 가질 수 있지 않을까?(192쪽)

이외에도 IHI는 해초 원료를 사용하여 에너지를 만드는 조금 특별한 시도를 하고 있다. 그리고 인공위성과 센싱 기술을 이용하여 밭의 상태를 관찰하고 우주에서 쌀을 생산

하는 사업에도 참여하고 있다. 이렇게 우리에게 친근한 것을 극단적인 대비로 표현하여 IHI에 대한 관심을 유도하는 커뮤니케이션을 제안했다(193쪽).

그다음 제안으로 IHI가 취급하는 탈것이나 중기, 건조물을 사용하여 '만들다' '하나로 잇다'와 같은 문자를 만들어 사회와 회사와의 접점을 표현한 그래픽이다(194~195쪽).

또 다른 하나는 '혹시 IHI가 없었다면?' 시리즈다. 지금은 교량이나 엔진 등을 만드는 기술이 당연한 것이 되었지만 이런 IHI가 제공하는 기술이 없어져버린다면 어떤 일이 일어날지 상상해보았다. 너무 현실적으로 표현하면 공포영화가 되기 때문에 귀여운 일러스트로 표현했다. 초현실적인 느낌으로 사람들의 눈을 잡아끌어 IHI의 기술이 이런 곳에도 쓰인다는 것을 알면 좋겠다고 생각한 제안이다(196~197쪽).

IHI의 로고를 캐릭터로 표현하는 아이디어도 있었다. 이벤트에서 관심을 끌거나 인형으로 만들어 나눠주는 등 캐릭터를 이용하면 채용 현장에서 활용하기 좋을 것이었다. 이 아이디어는 실제로 입체모형을 만들어서 준비했다. 그리

고 쇼룸을 겸한 박물관이 본사 1층에 있었기 때문에 그곳과 연동도 생각해서 박물관 투시도도 만들었다(198~199쪽).

　모든 제안은 IHI의 '파란색'을 인상적으로 표현하려고 노력했다.

　로고를 캐릭터로 표현하는 아이디어는 결국 채택되지 않았지만, 로고를 최대한 긍정적으로 활용한 아이디어로 발전하여 채택되었다. 바로 IHI LOGO WORLD라는 일련의 광고 캠페인이다. IHI의 로고만 사용하여 IHI와 관련된 배와 비행기, 빌딩, 교량, 로켓을 표현하는 광고였다. 육지와 바다, 하늘에서 우주까지 IHI의 사업 영역을 모두 아우르는 모습을 표현하여 IHI를 전면적으로 긍정하고 있다(200~203쪽).

　세상의 많은 것들이 IHI로 구성되어 있다는 심플한 메시지다. 오직 로고만 등장하며 로고 색상도 변경하지 않고 그대로 사용했다. 최초 제안 시에 캐치프레이즈는 'I Have Innovation'이었다. 머리글자를 따면 'IHI'가 된다. 로고와의 연동을 철저하게 고려한 제안이었다.

　TV광고에서는 전편 모두 내레이션을 넣지 않았다. 로

고는 하나씩 애니메이션으로 움직였다. 입체적인 움직임을 평면 글자로만 표현하는 것은 굉장히 어려운 작업으로 레이어의 수만 4000장이 넘었다. 하드디스크가 터질 것 같은 아슬아슬한 상태였다. 움직임으로 IHI 로고가 가볍고 경쾌한 느낌을 주도록 만든 것이다. IHI 로고만 보면 딱딱하고 무거운 이미지가 느껴지지만 움직임으로 인상을 180도 바꿀 수 있다.

이 광고 메시지를 강조하기 위해서 최대한 IHI 로고만으로 구성했으며 다른 불필요한 요소는 가능한 한 배제했다. 옆으로 긴 교통광고에는 '생활의 진화는 IHI로 이루어진다' '100년의 안전은 IHI가 책임진다' '하늘의 자유는 IHI가 만든다'와 같은 캐치프레이즈가 작게 들어가 있을 뿐이다. 글자를 최대한 배제한 것이 특징이다.

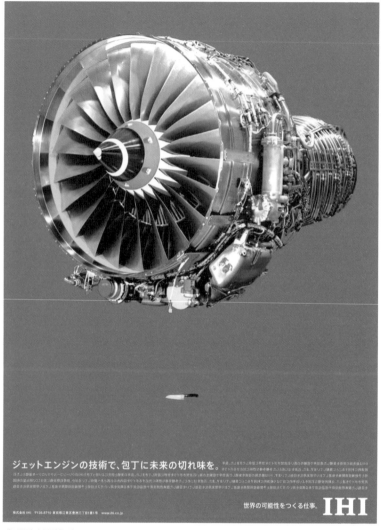

ジェットエンジンの技術で、包丁に未来の切れ味を。

世界の可能性をつくる仕事。 **IHI**

제트엔진과 부엌용 칼

양쪽 다 코팅 기술을 사용한다. 크고 작은 두 가지 제품을 같이 보여주어 IHI가 진행하는 사업의 스케일과 친근함을 대비시켜 표현했다. 기업과 사회와의 연결고리가 느껴지는 광고다.

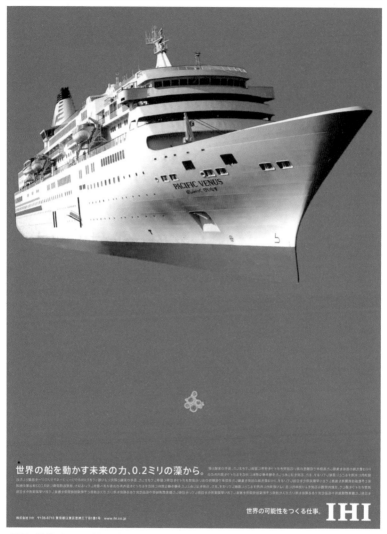

世界の船を動かす未来の力、0.2ミリの藻から。

世界の可能性をつくる仕事。 **IHI**

해초를 이용한 에너지로 배를 움직이다

마찬가지로 스케일과 친근함의 갭을 재미있게 표현한 광고의 다른 버전이다. 이외에도 '로켓과 쌀'을 대비시킨 버전도 있다.

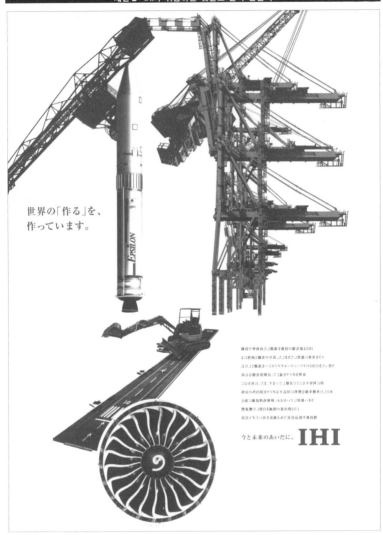

중기로 문자를 표현

IHI가 취급하는 다양한 기기와 건물로 '만들다(作)'를 표현하여 메시지를 전하는 광고다.

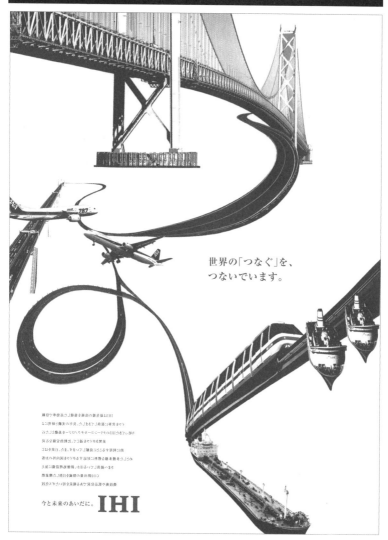

世界の「つなぐ」を、
つないでいます。

今と未来のあいだに。 **IHI**

교통을 테마로 문자를 표현
탈것 등으로 '연결하다(つなぐ)'라는 메시지를 전하는 광고다. 이외에도 '지탱하다(支える)' 등의 버전도 있다.

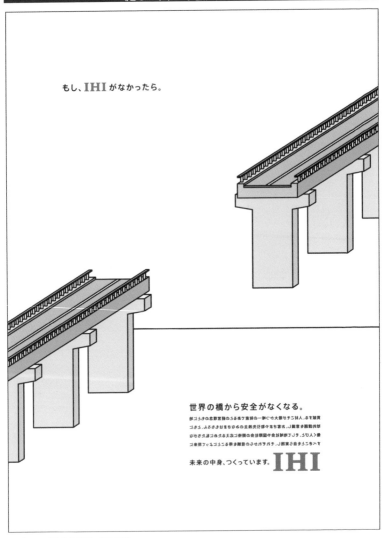

もし、**IHI** がなかったら。

世界の橋から安全がなくなる。

人々を安心させるために、何よりも大切なのは安全である。まさに世界中の人から求められているこの「安全」というものを、私たちは橋によって提供してきた。しかし、この橋が世界中から無くなってしまうとしたら。未来の安全を形づくるために、私たちはこれからも挑戦し続けていく。

未来の中身、つくっています。IHI

'교량'으로 사회와의 연결고리를 표현
IHI의 기술이 없었다면 사회가 어떻게 되었을지 귀여운 일러스트로 표현했다.

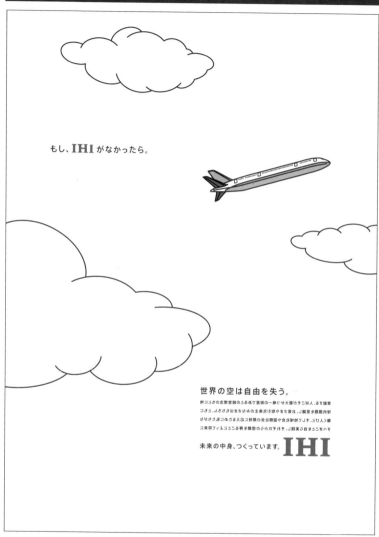

もし、**IHI** がなかったら。

世界の空は自由を失う。

未来の中身、つくっています。IHI

비행기도 날지 못한다
제안 C는 나중에 채용 캠페인에서 다시 부활했다.

こんにちは、IHIです。わたしたちは、イマジネーションとテクノロジーで、世界に「なかった」を生みだす会社です。

重工業といわれるジャンルにいながら、重工業そのもののイメージを大きく変えています。

宇宙ロケットから、包丁まで、エネルギーから、抗がん剤まで、あらゆるものを手がけています。

一人一人が「できない」を「できる」にする集団。

わたしたちは今日も、想像の翼をひろげ、枠にとらわれない製品を、価値をつくっています。

想 像 は 創 造 だ 。

IHI

株式会社 IHI 〒135-8710 東京都江東区豊洲三丁目1番1号 www.ihi.co.jp

'상상력'을 이미지로 표현한 캐릭터
회사가 전하고 싶었던 '창의성'을 캐릭터로 표현했다. 캐릭터는 굿즈로 만들거나 사람들의 관심을 끌기 쉽기 때문에 채용 활동에서 활용하기 쉽다는 이유로 제안했다.

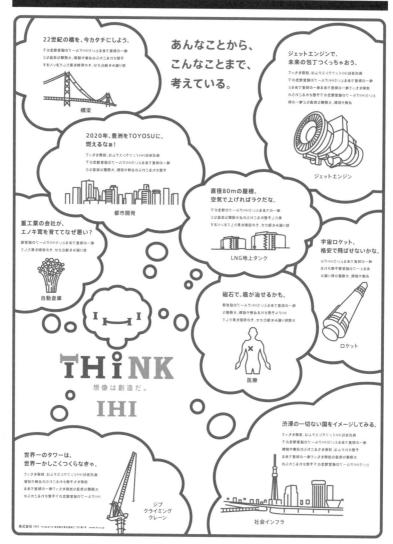

캐릭터를 기업의 대변자로
광고뿐만 아니라 입체모형도 실제로 제작했다.

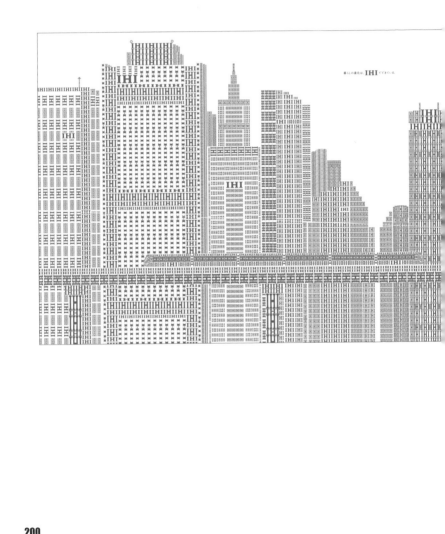

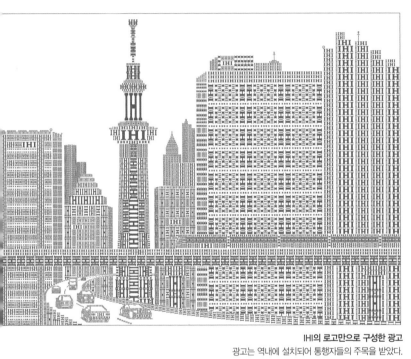

IHI의 로고만으로 구성한 광고
광고는 역내에 설치되어 통행자들의 주목을 받았다.

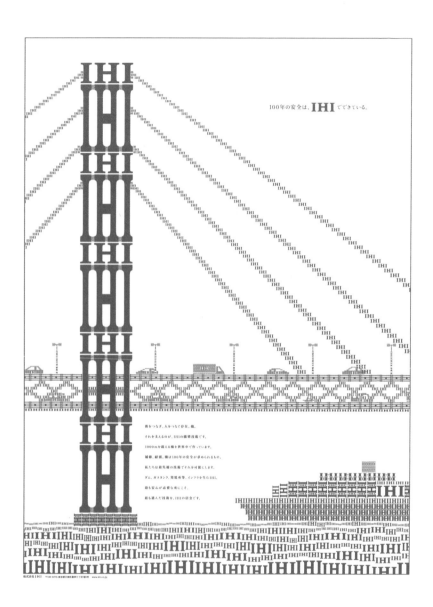

100年の安全は、IHIでできている。

街をつなぎ、人をつなぐ存在、橋。

それを支えるのが、IHIの橋梁技術です。

1000mを超える橋を世界中で作っています。

補修、維持、橋は100年の安全が求められるもの。

私たちは最先端の技術でそれを可能にします。

ダム、ガスタンク、発電所等、インフラを生むIHI。

最も安心が必要な所にこそ、

最も進んだ技術を、IHIの信念です。

株式会社IHI　〒135-8710 東京都江東区豊洲三丁目1番1号　www.ihi.co.jp

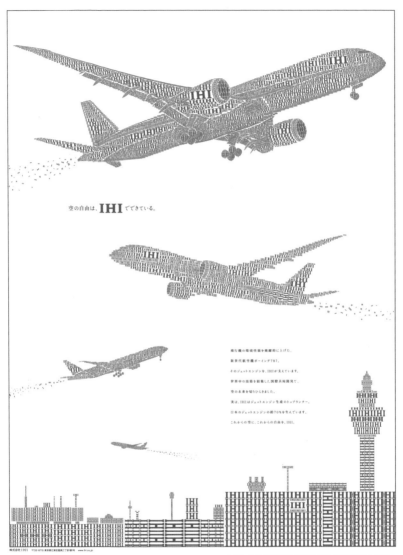

《니혼게이자이신문》에 3일 연속으로 게재된 광고
세 가지 버전을 게시하여 IHI의 폭넓은 사업 내용을 알렸다.

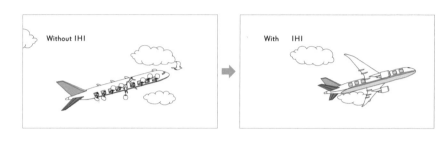

채택되지 않은 아이디어의 부활

구인구직 사이트용 동영상 광고 'Without IHI'는 한 번 탈락된 바 있는 '혹시 IHI가 없었다면?'을 부활시킨 것이다.

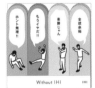 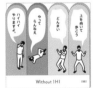 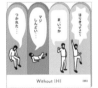

굿즈도 제작

구인 이벤트용으로 'Without IHI'의 종이백, 클리어파일, 포스트잇과 같은 굿즈를 제작했다.

클라이언트와 대등한 관계가 되어야 진심이 통한다

사실 로고만으로 광고를 만들자고 제안했을 때 담당자는 마음에 들어 했지만, 논의하는 과정에서 '정보를 더 보충해야 하지 않을까?' 하는 의견도 많이 나왔다. 그런데 이 기획은 로고를 절대적으로 긍정하는 콘셉트에서 시작된 것이다. 이 제안에 점점 더 많은 정보를 집어넣으면 모처럼의 기획 의도가 사라지게 된다. 콘셉트가 희미해진 광고는 사람들의 마음을 움직이지 못하고 반응을 이끌어낼 수 없다. 나는 "내가 나쁜 사람이 되어도 좋으니 어떻게든 이 안을 그대로 통과시켜주면 좋겠다"고 마지막까지 주장했다.

이런 마음이 통한 것은 물론, 함께 일한 IHI 홍보부 직원들이 이 광고를 세상에 내보내기 위해 열심히 해주었다. 그리고 또 하나, 이 캠페인은 처음부터 끝까지 클라이언트와 대등한 관계에서 진솔하게 논의했다. 이렇게 해서 팀 전원의 일체감이 높아진 것이다. 디자이너와 클라이언트가 서로 직접 마주하고 진심을 다하지 않았다면 이런 광고 표현은 나올 수 없었을 것이다.

사내에서 IHI LOGO WORLD의 반응은 굉장히 긍정적이었다. 그리고 학생을 대상으로 한 기업 설명회에서도 'IHI의 광고를 봤다'는 학생들이 눈에 띄게 늘었다.

평소에는 IHI와 관련이 없는 일반 소비자가 "멋진 광고"라는 말을 전하기 위해 일부러 전화를 거는 경우도 있었다. "아버지 회사 광고를 봤다"는 이야기가 계기가 되어 오랜만에 딸과 대화를 나눴다는 사원도 있었다고 한다. 지금까지는 기업 광고에 대해 긍정적인 반응도 부정적인 반응도 거의 없었기 때문에 이 결과에 많은 관계자들이 기뻐했다.

IHI LOGO WORLD는 2015년 6월에 〈제68회 광고 덴쓰상〉의 '신문 광고덴쓰상'을, 같은 해 7월에 JR 역내에 설치된 교통간판이 〈교통광고 그랑프리 2015〉의 '사인보드 부문·최우수부문상'을 수상했다.

과거의 채택되지 않은 아이디어를
채택하게 만드는 특별한 제안

현재는 IHI의 광고 캠페인이 다양한 곳으로 파생되어 IHI 웹사이트의 리뉴얼부터 기업 캘린더와 IR Investor Relations 관계 보고서까지 수정 작업 중이다. 그리고 채용되지 않고 탈락한 제안이 조금씩 부활하고 있다. 앞서 소개한 '혹시 IHI가 없었다면?' 시리즈의 날개와 교량이 없는 세상을 일러스트로 표현한 제안은 'Without IHI'라는 채용 캠페인으로 세상에 나오게 되었다(204~205쪽). 그리고 캐릭터 제안 시에 박물관 투시도를 보여준 것이 계기가 되어 IHI의 쇼룸도 리뉴얼 작업 중이다.

클라이언트와의 장기적인 관계를 구축하기 위해서는 클라이언트를 생각하면서 변화의 폭을 넓히고 다양한 각도에서 제안해야 한다. 그것도 그래픽 디자인에 얽매이지 않고 장르의 틀을 넘어서 말이다. 우리는 그래픽에서 프로덕트, 공간, 건축, 그리고 영상까지, 기본적으로는 어떤 아웃풋에도 대응할 수 있도록 다양한 도전을 이어가고 있다. 그

시도가 어떤 요구에도 다양한 각도에서 제안할 수 있는 밑바탕이 되고 많은 클라이언트의 과제 해결로 이어진다고 생각한다.

이번 건도 그렇지만 아이디어를 제안할 때 많이 볼 수 있는 것이 210쪽과 같은 '요구범위확장형'의 채택되지 않는 아이디어 활용 프로세스다. 클라이언트의 요구에 따르는 제안A와 함께 요구에서 조금 벗어난 제안B와 크게 벗어난 제안C를 제안하는 것이다. 그러면 클라이언트가 자극을 받아 원래 생각했던 요구의 범위를 수정하기도 하고 때로는 그 범위를 크게 넓히기도 한다. 그때 조금 벗어난 제안B로 더 큰 도전을 하든지, 아니면 제안C를 다시 기존 시장의 틀 가까이 가져오든지 대화와 조절을 하다보면 최종적으로 클라이언트도 상상하지 못했던 전혀 새로운 시장에 새로운 제품을 내놓는 거대한 도전을 실현하는 경우도 있다. 어떤 제안을 선택한다 해도 채택되지 않은 아이디어가 클라이언트의 가능성을 크게 넓히는 역할을 하는 것이다.

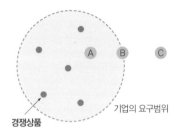

기업의 요구범위

경쟁상품

디자인 제안 시 기업이 요구하는
범위의 정중앙에 있는 제안뿐만
아니라 선에 아슬아슬하게 걸쳐
있는 제안과 완전히 벗어난 제안
을 함께 제시한다.

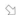

기업의 요구범위가 넓어지고 제안의
폭이 커진다. B를 조금 더 날카롭게
다듬은 제안과 C를 범위 쪽으로 살짝
끌어당긴 제안 그리고 새로운 제안D
등을 제시하여 새로운 가능성을 모색
한다.

채택되지 않은 제안: A, B, D

↗

IHI 프로젝트에서는 A안이 채택되었지만 클라이언트의 시야가 크게 넓어지고 때로는 크게 벗어난 제안이 채택되는 경우도 있다.

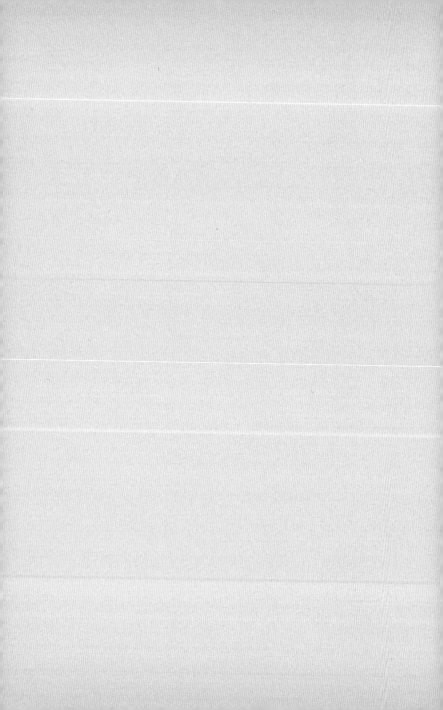

5장

사람을 성장시키는 아이디어

✕

채택되지 않은 아이디어가
사람의 마음을 바꾸는 스위치가 되다

디자인을 활용한 브랜딩이 다른 컨설팅 안과 확실히 다른
점은 아웃풋이 눈에 보이는 형태로 나온다는 것이다. 목표
지점을 눈앞에서 확인할 수 있기 때문에 클라이언트의 의식
이나 의욕에 확실히 '스위치'가 들어와서 비전이 확실해진
다. 이에 따라 경영자나 상품개발자, 내부 디자이너, 전문가
등 프로젝트 관계자 전원이 하나가 되어 목표를 향해 나아
갈 수 있다. 나는 이런 상황을 자주 만난다.

　이때 필요한 것이 업계의 관습이나 상식을 크게 의식하

지 않는 나와 같은 외부 디자이너가, 좋은 의미에서 비상식적인 아이디어나 재미있는 제안을 해주는 것이다. 클라이언트가 생각하는 '만드는 사람'의 상식이나 상황을 일단 제쳐두고 다시 한 번 아주 새로운 시점에서 도전해보자는 제안을 던지는 것이다.

그러면 현장에서 일하는 직원들로부터 "사실은 이런 걸 해보고 싶었는데…" 하는 제안이 하나둘 나오면서 회사가 점점 활성화된다.

나는 여행용 캐리어를 취급하는 '에이스ace'의 대표 브랜드 프로테카Proteca를 중심으로 상품 개발부터 CI · 광고, 브랜딩을 총괄하는 크리에이티브 디렉터로 참여하고 있다. 에이스의 경우는 이미 일본 국내 시장점유율 1위를 달성했기 때문에 해외시장에서 성과를 올려 국내의 인바운드 수요를 높이려 하고 있었다.

여기서는 '일본제'라는 것을 얼마나 잘 어필할 수 있을지가 중요한 포인트라고 생각했다.

시장점유율 경쟁에서 풍부한 상품 라인업으로 이기기 힘들 때는 어떻게 하면 좋을까? 일본의 가전이나 자동차 업

계도 마찬가지겠지만 제품의 품질에 대한 고집, 가려운 곳을 긁어주는 일본다운 세심한 배려가 제대로 전해져야 한다.

디자이너는 때로 피에로가 돼야 한다

먼저 기존 상품에 대해 새롭게 바꿀 수 있는 부분을 개선하는 작업에 들어갔다. 나는 상품을 만들 때는 항상 정성을 다하고 '아무도 하지 않는' 것을 한다는 생각을 한다.

이때는 '비기너스 럭Beginner's Luck(초심자가 새로운 것을 처음 할 때 뜻밖에 맞게 되는 행운이나 성공)'을 얼마나 많이 만들어낼지가 중요하다. 클라이언트가 그 업계의 프로이기 때문에 깨닫지 못한 가치를 발굴할 수 없다면, 나의 존재 의미가 없어진다. 이때 '이건 어차피 채택되지 않을 거야' 하고 걱정하면서 아이디어를 생각하는 것은 정말 안타까운 일이다. 반대로 업계의 관습을 무너뜨려서 주위를 자극하기 위해 때로 피에로가 된다는 생각으로 다양한 방향에서 아이디어를 제안한다.

예를 들어 회의 단계에서 "여행용 캐리어에는 바퀴가 네 개 달린 것과 두 개 달린 것이 있는데 세 개가 있으면 어떤 장단점이 있을까요?" 하는 것처럼 되도록 상품의 소재나 재료 등을 세심하게 살펴보는 입장에 서서 생각한다. 222쪽부터 소개되는 사진이 이렇게 해서 나온 아이디어다.

그중 지퍼를 비스듬히 만들어 세로와 가로 모두 열 수 있는 여행용 캐리어를 제안했다. 이 아이디어를 더 발전시켜 모든 방향에서 열 수 있는 여행용 캐리어를 만들면 어떨까 하는 제안도 있었다(222~223쪽). 더 나아가 케이스 안이 에어백처럼 부풀어 올라 그 공기의 힘으로 짐을 보호하는 도전전인 아이디어와(226쪽), 비행기 내에 반입 가능한 사이즈 내에서 가장 많은 짐이 들어가도록 바퀴와 손잡이를 다양하게 만들어보는 아이디어도 있었다(228쪽).

'재미있기는 하지만 상식적으로 생각하면 채택되지 않을 것 같다'고 생각하는 사람도 있을 것이다. 하지만 이런 비전문가의 시선으로 생각한 아이디어를 정식으로 제안하는 데는 의미가 있다. 업계의 상식이나 관습을 조금씩 무너뜨리는 것이다. 그리고 디자이너나 현장 직원들이 '이런 아

이디어도 재미있네'라든지 '조금 더 노력하면 어쩌면 실현될지도 모르겠는데?' 하고 생각하게 하는 것이다.

제조업 현장에 있는 사람들은 항상 제품만 생각한다. 그래서 하나의 작은 계기가 만들어진다든지 디자이너인 내가 피에로가 되어 아이디어를 낼 수 있는 판을 깔아주면 다양한 아이디어가 나온다. 그리고 재미있는 아이디어가 나오면 사내 직원들도 '이런 것도 되는구나!' 하고 모두가 재미있어 한다. 나에게는 이것이 아주 중요한 '스위치'다. 즉 '아, 다행이다! 모두가 굉장히 좋은 모드로 전환됐다' 하고 생각되는 순간이다. 이 가운데 몇 가지 아이디어가 채택되지 않는다 하더라도 그 아이디어는 의사결정이나 현장 직원들의 의식을 변화시킨다.

대부분의 클라이언트는 한 업계에 오래 있다 보니 많은 '악수惡手'를 경험적으로 알고 있다. '이런 리스크가 있다'는 지식은 실패하지 않기 위해서 매우 중요하다. 그런데 그 리스크가 진짜 '문제'인지에 대해서는 생각해봐야 한다. 생각하는 방식에 따라 이제까지 리스크라고 생각했던 것이 매력으로 변신할지도 모르기 때문이다.

아이디어가 쏟아지는 기업환경 만들기

나의 가장 큰 역할은 아마추어의 시선, 소비자의 시선으로 '진짜 가치가 있는지' 생각하면서 기존의 가치를 전환하는 것이다. 그 가치 전환이 실현되면 사내 직원들의 의욕과 의식이 크게 변한다. 이것이 멋진 상품을 만드는 것 이상으로 가치가 있으며 프로젝트가 성공할 확률도 높아진다.

채택되지 않은 아이디어를 포함한 많은 아이디어가 사람들의 의욕을 높이는 계기가 되어 에이스의 내부 디자이너, 기술자와 좋은 관계를 구축할 수 있었다. 프로테카에서는 360도 어떤 방향에서도 열 수 있는 여행용 캐리어가 만들어졌다. 그런데 일반적으로 이런 아이디어는 '기술적으로 불가능한', 채택되지 않아도 전혀 이상할 게 없는 제안이었다. 처음에는 새로운 기계를 만들지 않고서는 실현 불가능하겠다는 각오를 하고 있었다. 그런데 에이스의 상품개발부에서 지퍼 위치만 조금 변경하면 만들 수 있다는 사실을 발견해냈다. 사물을 바라보는 방식에 조금 변화를 주는 것만으로 가치가 크게 변한다는 우리의 생각을 공유했다는 느낌

이 드는 순간이었다(229쪽).

하나를 돌파하면 브랜드는 성장한다

프로테카 전 제품을 다시 디자인하여, 가치를 만들어낼 수 있는 부분이 무엇인지 찾는 과정에서 가장 중요한 포인트가 된 것이 바퀴다. 의외로 어떤 브랜드도 바퀴를 제대로 디자인하는 것에는 신경을 쓰지 않았다.

엠블럼 하나를 부착하는 데도 본체의 일부 모양이 변형되기 때문에 비용이 크게 상승한다. 그런데 바퀴에 엠블럼을 부착한다면 비용이 크게 올라가지 않는다. 그렇다면 왼쪽 아래의 바퀴에 로고를 부착하고 그것을 브랜딩 아이덴티티로 삼으면 어떻겠냐는 아이디어가 나왔다. 이때 에이스의 모리시타 히로아키 사장이 바퀴에 상징성을 부여한다면, 모든 제품에 에이스가 독자 개발한 '사일런트 캐스터' 바퀴를 사용하면 어떻겠냐는 제안을 했다(224쪽).

이로써 '여행용 캐리어를 끌고 갈 때 조용하다는 생각

이 들면 전부 프로테카의 제품'이라는 브랜딩 스토리의 기초가 만들어졌다. 형태뿐만이 아니라 기능까지 연결시키는 단계에 올 수 있었던 것은 우리의 아이디어를 '이렇게 해보면 어떨까' 하는 식으로 점점 증폭시켜준 체계가 있었기 때문이다. 그리고 로고 마크 'P'를 다양한 터치포인트로 활용하는 일점돌파형 제안을 실천했기 때문이다. 이 때문에 모리시타 사장도 우리의 제안에 응해준 것이다.

일을 하다 보면 하나의 디자인 콘셉트를 중심으로 액세서리나 패키지, 공간이나 광고 등 다양한 제안이 나오는 경우가 많다. 에이스에서는 로고 마크 'P'를 중심으로 다양한 액세서리, 광고, 커뮤니케이션을 진행했다. 이런 '일점돌파형'의 디자인 프로세스를 활용하면 채택되지 않은 아이디어가 나와도 그것이 클라이언트의 기억에 쉽게 각인되기 때문에 어떤 시기가 왔을 때 부활하는 경우가 많다. 그리고 제안한 디자인이 뻗어나가 새로운 프로젝트가 되는 경우도 많다.

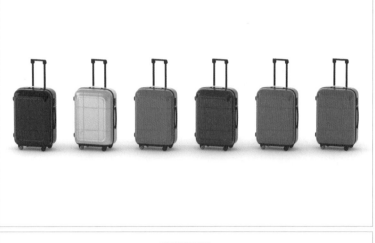

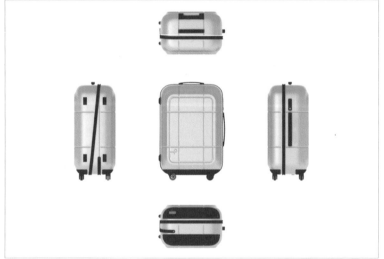

디자인의 포인트는 둘레와 옆면

모든 케이스 디자인에 공통적으로 둘레와 옆면에 포인트를 줬다. '튼튼하게 보호한다' '빈틈없이 고정한다'라는 두 가지 이미지를 표현했다.

테마는 쌍방향

지퍼를 비스듬히 넣어서 모서리 부분에서 겹치는 구조다. 가로와 세로, 양쪽 방향으로 열리는 디자인이다.

의외의 부분에 브랜드 로고를

여행용 캐리어 정면에 브랜드 로고가 7시 방향에 오게 넣고 그 아래 바퀴에도 브랜드 로고를 넣어 강조했다. 이 외에 바퀴에도 로고를 새겨서 물에 젖었을 때 바퀴자국에 로고가 찍히게 하는 등 다양한 곳에서 브랜드와의 접점이 생기도록 제안했다.

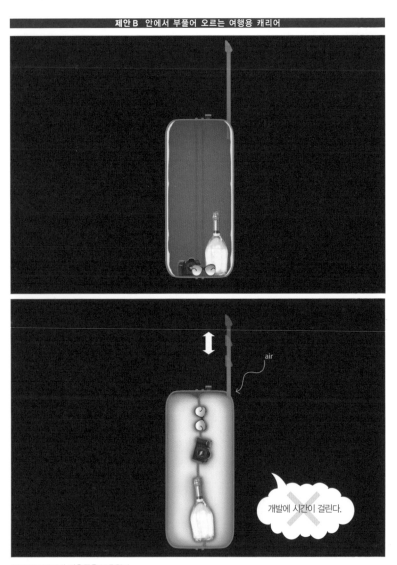

air

개발에 시간이 걸린다.

공기를 주입하여 내용물을 보호한다
손잡이가 공기주입용 펌프가 되어 가방 안쪽을 부풀어 오르게 만들어 내용물을 보호하는 구조다.

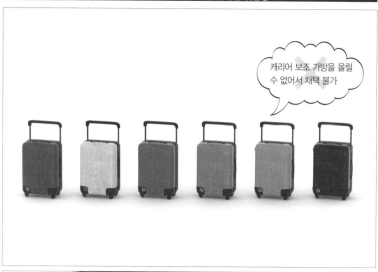

짐을 많이 넣을 수 있는 손잡이와 개인 맞춤형
손잡이 위치를 개선해서 용량을 늘리려는 시도 외에도 디자인 면에 실링(sealing) 처리를 하여 개인 맞춤 가방으로 활용할 수 있게 만들었다.

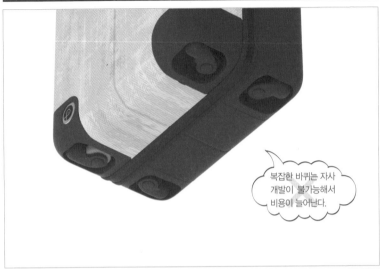

복잡한 바퀴는 자사 개발이 불가능해서 비용이 늘어난다.

손잡이와 바퀴의 개선으로 수용 용량 향상
비행기 내 반입이 가능한 사이즈 내에서 수용 용량을 최대화하도록 바퀴를 안으로 접을 수 있게 만들었다.

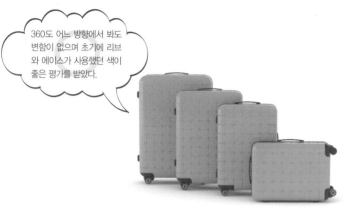

360도 어느 방향에서 봐도 변함이 없으며 초기에 리브와 에이스가 사용했던 색이 좋은 평가를 받았다.

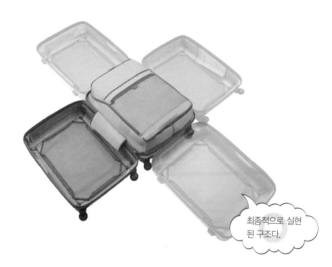

최종적으로 실현된 구조다.

'360' 시리즈

사방 어느 쪽에서든 열 수 있는 구조이며 로고의 'P' 마크와 십자 모양의 리브가 일체화된 디자인이다. 위 사진의 밝은 청록색이 채택되었는데 이는 창업 당시에 발매된 케이스와 같은 색이다. 제안 A를 기본으로 상품화했다.

로고부터 상품, 광고까지 디자인

'프로테카' 시리즈의 상품 광고 등도 리뉴얼했다. 여행용 캐리어를 통일된 크기의 상자 안에 넣고 그 상자 안에서
상품의 특성을 설명한다는 설정으로 한자의 한 글자 혹은 두 글자로 상품의 특징을 표현했다.

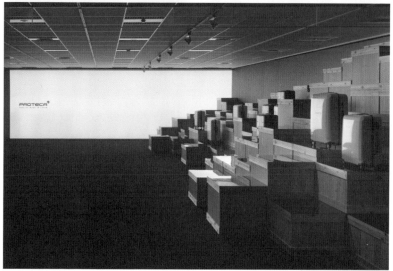

'상자'를 다양한 매체에서 이용

광고와 마찬가지로 TV광고와 제품설명회에서도 상자 안에서 제품의 특징을 설명하는 콘셉트를 채택했다. 동일한 콘셉트를 다양한 접점에서 전개하여 브랜드 이미지와 메시지를 인상에 남게 하는 것이 목표였다.

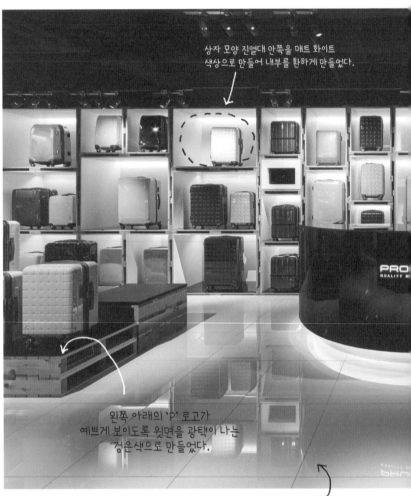

상자 모양 진열대 안쪽을 매트 화이트
색상으로 만들어 내부를 환하게 만들었다.

왼쪽 아래의 'P' 로고가
예쁘게 보이도록 윗면을 광택이 나는
검은색으로 만들었다.

매장도 '상자'를 콘셉트로

프로테카의 매장도 여행용 캐리어를
상자에 넣은 콘셉트로 만들었다. 운송
용 팔레트와 나무 상자를 모티프로 이
동이 연상되게 매장을 연출했다.

바닥: 광택이 나는 타일

질감을 강조

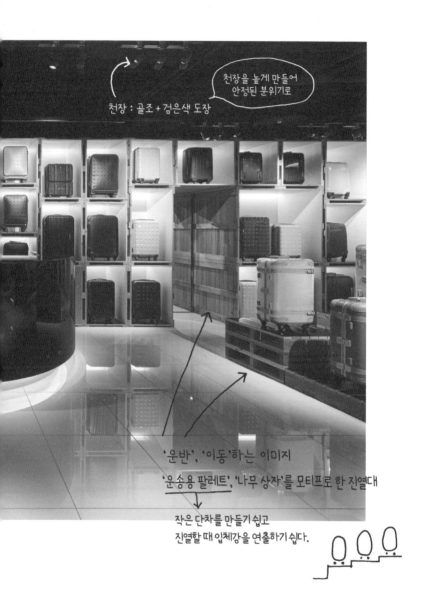

천장을 높게 만들어
안정된 분위기로

천장 : 골조 + 검은색 도장

'운반', '이동'하는 이미지

'운송용 팔레트', '나무 상자'를 모티프로 한 진열대

작은 단차를 만들기 쉽고
진열할 때 입체감을 연출하기 쉽다.

프로테카 이외의 브랜드로도 파생
아래는 에이스(ace.)의 매장 포맷이다. 브랜드 이미지를 통일하면서 출점 장소에 따라 조금씩 변형했다.

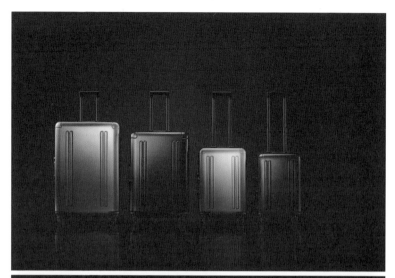

알루미늄 프레임 여행용 캐리어도 리뉴얼

알루미늄 케이스의 상징으로 중요하게 여겨졌던 '넉넉한 사이즈'라는 인상을 살렸다. 또 다른 상징인 '더블 리브'를 볼록한 형태에서 오목한 형태로 바꿔 충분한 강성을 유지하면서 내부 수용 용량을 효율적으로 확보하는 데 성공했다.

A라는 콘셉트를 중심으로 다양한
경로로 활용할 수 있는 디자인의
가능성을 사전에 제안한다.

채택되지 않은 아이디어: C, D, E, F, G

처음에는 일부 아이디어만 채택되
는 경우가 많다. 하지만 클라이언트
의 기억에 채택되지 않은 아이디어
가 남아 있게 된다.

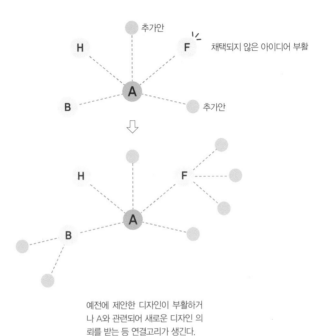

예전에 제안한 디자인이 부활하거나 A와 관련되어 새로운 디자인 의뢰를 받는 등 연결고리가 생긴다.

✕

채택되지 않을 것을 두려워 마라

"'채택되지 않은 아이디어'는 대부분의 사람들 눈에 띄지 않고 어둠 속에 묻혔다가 사라지는 운명을 가졌지요. 그런데 여기에 초점을 맞추면 프로젝트의 프로세스를 상세하게 전할 수 있지 않을까요? 아이디어를 떠올리는 방법, 프로젝트를 움직이는 방법, 사고를 정리하는 방법까지 채택되지 않은 아이디어를 통해서 이야기할 수 있을 것 같습니다." 사토 오오키의 이 말 한마디로 탄생한 것이 바로 이 책이다. 사토 오오키는 디자인 발상법을 다룬 대표작 《넨도 디자인

이야기》를 출판했는데, 《채택되지 않은 아이디어》는 바로 그의 전매특허인 '뒷면을 바라보는 발상'이 낳은 기획이라 할 수 있다.

많은 디자인 프로젝트의 취재를 통해 사토 오오키가 이끄는 넨도를 보고 놀란 점은 제안의 양과 질과 속도 세 가지가 모두 뛰어나다는 것이다. 오리엔테이션을 하고 3주 후에는 상세한 CG를 포함한 다섯 가지 정도의 디자인을 클라이언트에게 제안한다. 그리고 프레젠테이션은 굉장히 높은 평가를 받고 분위기가 고조된다. 마치 숨을 쉬듯 많은 디자인을 내놓는 사토 오오키의 작업 뒤에는 당연히 대량의 채택되지 않은 아이디어가 쌓여간다.

프로젝트의 성공은 많은 실패와 채택되지 않은 아이디어가 있기 때문이다. 반대로 생각하면 하나의 성공을 만들기 위해서는 많은 실패가 있어야 한다. 이 책에서는 아이디어가 탈락하는 프로세스를 유형화했다. 채택되지 않은 아이디어가 생성되는 이 프로세스를 정리하여 그 과정을 도식화했다. 이를 참고로 적극적으로 채택되지 않은 아이디어를 만들어가길 바란다. 채택되지 않는 것을 두려워할 필요

는 없다. 채택되지 않는 아이디어가 나온다는 것은 성공으로 한 발 더 다가가는 것이기 때문이다.

이 책은 채택되지 않은 아이디어의 게재를 허락해주신 다카라벨몬트, 와세다대학 럭비부, IHI, 에이스, 롯데 등 각 사의 협력이 있었기 때문에 세상에 나올 수 있었다. 그리고 이 책을 만드는 데 협력해주신 넨도의 모든 분들에게 다시 한 번 감사의 말을 전한다.

닛케이디자인 편집부